图 3-19 左声道开启

图 3-20 左声道关闭

图 3-21　右声道开启

图 3-22　右声道关闭

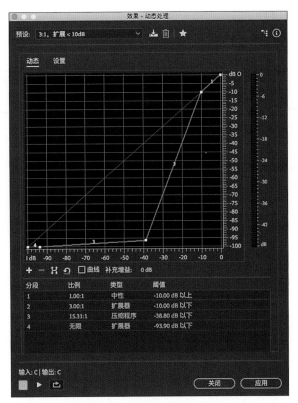

图 9-17 "动态处理"效果器

图 9-19 增益限幅

图 9-27　下限启用

高等学校数字媒体专业系列教材

Adobe Audition 2022 实战教程

贾如春　总主编

王晨蕊　姜　壮　林　毅　主　编

于　洁　郭衍志　王立元　副主编

清华大学出版社

北京

内 容 简 介

本书从初学者角度出发,通过丰富的实例,详细介绍使用 Adobe Audition 进行音频制作需要掌握的各方面知识。本书从音频制作的基础理论开始,逐步推进,为服务于广播电视音频制作着重讲述了该软件的使用方法,详细解读了效果插件的运用场景和用途,方便读者根据自己的需要选择运用方式,一定程度上引导读者对该软件进行个性化摸索,帮助初学者快速入门。

本书的知识结构由浅入深,结合具体实例讲解,便于读者理解和掌握。本书可作为高等院校广播电视编导、播音与主持、出镜记者及相关专业的教材;也可作为媒体工作者或声音工作者的自学用书。

本书封面贴有清华大学出版社防伪标签,无标签者不得销售。

版权所有,侵权必究。举报:010-62782989,beiqinquan@tup.tsinghua.edu.cn。

图书在版编目(CIP)数据

Adobe Audition 2022 实战教程/贾如春总主编;王晨蕊,姜壮,林毅主编. —北京:清华大学出版社,2024.4

高等学校数字媒体专业系列教材

ISBN 978-7-302-66077-4

Ⅰ.①A… Ⅱ.①贾… ②王… ③姜… ④林… Ⅲ.①音乐软件-高等学校-教材 Ⅳ.①J618.9

中国国家版本馆 CIP 数据核字(2024)第 072380 号

责任编辑:郭 赛 常建丽
封面设计:杨玉兰
责任校对:徐俊伟
责任印制:丛怀宇

出版发行:清华大学出版社
 网 址:https://www.tup.com.cn,https://www.wqxuetang.com
 地 址:北京清华大学学研大厦 A 座 邮 编:100084
 社 总 机:010-83470000 邮 购:010-62786544
 投稿与读者服务:010-62776969,c-service@tup.tsinghua.edu.cn
 质量反馈:010-62772015,zhiliang@tup.tsinghua.edu.cn
 课件下载:https://www.tup.com.cn,010-83470236
印 装 者:三河市铭诚印务有限公司
经 销:全国新华书店
开 本:185mm×260mm 印 张:11.25 插 页:2 字 数:280 千字
版 次:2024 年 5 月第 1 版 印 次:2024 年 5 月第 1 次印刷
定 价:46.00 元

产品编号:102204-01

前言

　　Adobe Audition(简称 Au,前身为 Cool Edit Pro) 是由 Adobe 公司整合开发的一个专业音频编辑和混合软件平台。Audition 专为在影视工作室、广播电视和后期制作方面工作的音频和视频专业人员设计,可以给使用者提供先进的音频混合、编辑、控制和效果处理等功能。Audition 最多混合 128 个声道,可编辑单个音频文件,创建音频并可使用45 种以上的数字信号处理效果,是一个完善的多声道录音软件,给我们提供了灵活的工作流程并且使用简便。

　　时至今日,互联网的发展使得媒体传播介质和作品种类发生了天翻地覆的变化,5G时代的来临以及受众对作品审美诉求的提升,音频作为主要传播内容的一部分,制作要求必然需要提高。

　　本书从一线广播节目制作者的视角出发,从入门到使用再到高阶应用,包含了一线广播电视节目制作者与高校专业任课教师的经验。本书内容由浅入深,适合不同层次的读者使用。本书所有知识点都结合具体实例和程序讲解,便于读者理解和掌握。

　　本书特点:

　　(1) 图文并茂、循序渐进。

　　本书内容翔实、语言流畅、图文并茂、突出实用性,并提供了大量的操作示例,较好地将学习与应用结合在一起。本书内容由浅入深,循序渐进,适合各个层次的读者学习。

　　(2) 实例典型、轻松易学。

　　本书所引用的实例,基本符合广播电视节目的制作要求,这样,读者在学习时不会觉得陌生,更容易接受,从而提高学习效率,并能达到学以致用的效果。

　　(3) 理论＋实践、提高兴趣。

　　高等院校鲜有为播音主持专业学生开设专门的广播节目音频制作课程,通常只注重培养学生的实践能力。然而,对于目前的就业环境而言,多数毕业生可以达到采、编、播一体,但是,他们对节目精细化的制作能力还比较欠缺。因此,仅会制作还是远远不够的。

由于纯粹理论的知识学习难度比较大，也比较枯燥，高校的学生不易接受，因此将理论和实践相结合的教材更能吸引读者，一定程度上也降低了读者学习软件技术的难度。

（4）本书项目从易到难、由简单到复杂，内容循序渐进。通过项目学习，完成相关知识的学习和技能的训练。

（5）符合高校学生认知规律，有助于实现有效教学，提高教学的效率、效益、效果。本书打破了传统的学科体系结构，将各知识点与操作技能明晰于各个章节中，可作为工作手册在未来的工作中使用。

本系列教材配套资源丰富，实践案例建立在读者已掌握基本软件操作的基础上，部分案例的步骤详细至操作参数值，读者可以完全"复制"步骤；有些案例步骤描述较为概括，需要读者对软件操作相对熟悉；同时，书中的"知识小助理"环节总结了相关的经验、技巧，帮助读者更好地梳理知识。

本书由多位从事一线广播节目制作的播音员、主持人和高校播音主持专业任课老师共同起草编写。贾如春老师担任丛书总主编，负责整套系列丛书的设计与规划，王晨蕊、姜壮、林毅老师担任本书主编，负责本书的设计与编审工作，于洁、郭衍志、王立元、农色兵、李黎、刘曼雯都参与了编写工作。

由于作者水平有限，书中难免存在不妥之处，欢迎同行和广大读者批评指正！

编　者

2023 年 5 月

目录

第1章　音频的基础知识

1.1　音频信号

音频信号是带有语音、音乐和音效的有规律的声波的频率、幅度变化信息载体。根据声波的特征,可把音频信息分类为规则音频和不规则音频。其中规则音频又可以分为语音、音乐和音效。规则音频是一种连续变化的模拟信号,可用一条连续的曲线表示,称为声波。声音的三个要素是音调、音强和音色。声波或正弦波有:频率、幅度和相位三个重要参数,这决定了音频信号的特征。

1.2　音频的分类

1. 语音

一般将纯人声的语言信号称为语音音频。

2. 音乐

音乐是用组织音构成的听觉意象,表达人们的思想感情与社会现实生活的一种艺术形式,也是最能及时打动人的艺术形式之一。它的基本要素包括高低、强弱、时长、音色等。音乐是用各种各样的乐器和声乐技术演奏,分为器乐、声乐(例如不带乐器伴奏的歌曲),以及将唱歌和乐器结合在一起的作品。通常将反映音乐的音频信号称为音乐音频。

3. 噪声

从生理学观点看,凡是干扰人们休息、学习和工作,以及对人们所要听的声音产生干扰的声音,即不需要的声音,统称为噪声。反映此种声音的音频信号被称为噪声音频。

4. 静音

不会产生声音响动的音频信号,称为静音音频。

1.3　常见的音频格式

1.3.1　MP3格式

MP3是一种音频压缩技术,其全称是动态影像专家压缩标准音频层面3(Moving

Picture Experts Group Audio Layer Ⅲ），简称为 MP3。它被设计用来大幅降低音频数据量。利用 MPEG Audio Layer 3 技术，将音乐以 1∶10 甚至 1∶12 的压缩率压缩成容量较小的文件，而对于大多数用户来说，重放的音质与最初的不压缩音频相比没有明显下降。它是在 1991 年由位于德国埃尔朗根的研究组织 Fraunhofer-Gesellschaft 的一组工程师发明和标准化的。用 MP3 形式存储的音乐叫作 MP3 音乐。

1.3.2　MIDI 格式

与波形文件不同，MIDI 文件不对音乐进行抽样，而是将音乐的每个音符记录为一个数字，所以与波形文件相比，文件要小得多，可以满足长时间音乐的需要。MIDI 标准规定了各种音调的混合及发音，通过输出装置可以将这些数字重新合成为音乐。

MIDI 音乐的主要限制是它缺乏重现真实自然声音的能力，因此不能用在需要语音的场合。此外，MIDI 只能记录标准所规定的有限种乐器的组合，而且回放质量受到声卡的合成芯片的限制。近年来，国外流行的声卡普遍采用波表法进行音乐合成，使 MIDI 的音乐质量大大提高。

1.3.3　WAV 格式

WAV 是最常见的声音文件格式之一，是微软公司专门为 Windows 平台开发的一种标准数字音频文件，该文件能记录各种单声道或立体声的声音信息，并能保证声音不失真。但 WAV 文件有一个致命的缺点，就是它所占用的磁盘空间太大（每分钟的音乐大约需要 12MB 的磁盘空间）。它符合资源互换文件格式（RIFF）规范，用于保存 Windows 平台的音频信息资源，被 Windows 平台及其应用程序所广泛支持。Wave 格式支持 MSADPCM、CCITT A 律、CCITT μ 律和其他压缩算法，支持多种音频位数、采样频率和声道，是 PC 上较为流行的声音文件格式；但其文件尺寸较大，多用于存储简短的声音片段。

1.3.4　WMA 格式

WMA（Windows Media Audio）是微软公司推出的与 MP3 格式齐名的一种新的音频格式。WMA 在压缩比和音质方面都超过了 MP3，远胜于 RA（Real Audio），即使在较低的采样频率下，也能产生较好的音质。

一般使用 Windows Media Audio 编码格式的文件以 WMA 作为扩展名，一些使用 Windows Media Audio 编码格式编码其所有内容的纯音频 ASF 文件也使用 WMA 作为扩展名。

1.3.5　cda 格式（CD 音频格式）

cda 格式（CD 音频格式）也就是 44.1kHz 的采样频率，速率为 88k/s，16 位量化位数，在计算机上看到的"∗.cda 文件"都是 44B 长，修改日期均在 1995 年 1 月 1 日 8 时 00 分，不能直接复制 CD 格式的 ∗.cda 文件到硬盘上播放，需要使用 Windows Media Player 等格式转换软件把 CD 格式的文件转换成 WAV 文件。

1.4 音频编辑常用软件

1.4.1 Adobe Audition

Adobe Audition(简称 Au,原名 Cool Edit Pro)是由 Adobe 公司开发的一个专业音频编辑和混合环境。Audition 专为在照相室、广播设备和后期制作设备方面工作的音频和视频专业人员设计,可提供先进的音频混合、编辑、控制和效果处理功能。

最多混合 128 个声道,可编辑单个音频文件,创建回路并可使用 45 种以上的数字信号处理效果。Audition 是一个完善的多声道录音室,可提供灵活的工作流程,并且使用简便。

1.4.2 Adobe Soundbooth

Adobe Soundbooth 是 Adobe 公司出品的一款音频处理软件。使用基于任务的工具控制电影、视频或 Adobe Flash 项目中的音频,可以清理录制内容、润饰旁白、自定义音乐和声音效果等。

1.4.3 GoldWave

GoldWave 是一个功能强大的数字音乐编辑器,是一个集声音编辑、播放、录制和转换的音频工具。它还可以对音频内容进行转换格式等处理。它体积小巧,功能却无比强大,支持许多格式的音频文件,包括 WAV、OGG、VOC、IFF、AIFF、AIFC、AU、SND、MP3、MAT、DWD、SMP、VOX、SDS、AVI、MOV、APE 等音频格式。也可从 CD、VCD、DVD 或其他视频文件中提取声音。GoldWave 还有丰富的音频处理效果器,包括常见的如混响效果器、多普勒效果器、降噪效果器,甚至还有利用数学公式在理论上可以产生任何你想要的声音的数字效果器。

1.4.4 Ease Audio Converter

Ease Audio Converter 是一个专业的音频格式转换器,支持批量转换,同时还自带简单的音频编辑功能。而且它可以转换超过 70 种音频和视频格式,包括 MP3、WAV、WMA、OGG、AAC、APE、FLAC、MP2、MP4、M4A、MPC(MusePack)、AC3、TTA、SPX(Speex)和 WavePack。

1.4.5 Super Video to Audio Converter

Super Video to Audio Converter 是一个从视频中提取音频的工具,支持从 AVI、MPEG、VOB、WMV/ASF、DAT、RM/RMVB、MOV 格式的视频文件提取音频,保存为 MP3、WAV、WMA 或 OGG 格式的音频文件。

1.5 音频编辑的硬件

1.5.1 声卡

声卡（Sound Card）也叫音频卡，是计算机多媒体系统中最基本的组成部分，是实现声波/数字信号相互转换的一种硬件。声卡的基本功能是把来自话筒、磁带、光盘的原始声音信号加以转换，输出到耳机、扬声器、扩音机、录音机等声响设备，或通过音乐设备数字接口（MIDI）发出合成乐器的声音。

例如，声卡从话筒中获取声音模拟信号，通过模数转换器（ADC），将声波振幅信号采样转换成一串数字信号存储到计算机中。重放时，这些数字信号送到数模转换器（DAC），以同样的采样速度还原为模拟波形，放大后送到扬声器发声，这一技术称为脉冲编码调制（PCM）技术。

1.5.2 音箱和耳机

通俗意义上讲，音箱和耳机都是听音装置。在使用 Adobe Audition 的过程中，音箱和耳机一般承担的是监听的任务，所以建议在使用 Adobe Audition 时选择几乎没有音染的监听音箱和监听耳机，这样能听到最本质的声音，方便我们对音频进行调整。通常，我们用耳机监听细节，用音箱监听更加宏观的音效。

1.5.3 麦克风

麦克风，学名为传声器，由英语 microphone（送话器）翻译而来，也称话筒、微音器。麦克风是将声音信号转换为电信号的能量转换器件，可分为动圈式、电容式、驻极体和新兴的硅微传声器，此外，还有液体传声器和激光传声器。大多数麦克风都是驻极体电容器麦克风，其工作原理是利用了具有永久电荷隔离的聚合材料振动膜。

1.5.4 MIDI 键盘

MIDI 键盘，是指能输出 MIDI 信号的键盘，这种键盘自带了很多 MIDI 信号控制功能。但是选购时需注意，这种键盘自身不带任何音色。但是，用户可以外接硬件音源或者下载软件音源用 MIDI 键盘弹奏。MIDI 控制器最主要的功能是控制音色。

1.5.5 调音台

调音台（Mixer）又称调音控制台，它将多路输入信号进行放大、混合、分配、音质修饰和音响效果加工，之后再通过母线（Master）输出。调音台是现代电台广播、舞台扩音、音响节目制作等系统中进行播送和录制节目的重要设备。调音台按信号处理方式可分为模拟式调音台和数字式调音台。

1.5.6 录音室

录音室又叫录音棚，它是人们为了创造特定的录音环境声学条件而建造的专用录

音场所,是录制电影、歌曲、音乐等的录音场所。录音室的声学特性对录音制作及其制品的质量起着十分重要的作用。人们可以根据需要对其进行分类,例如,可以按声场的基本特点分为自然混响录音棚、强吸声(短混响)录音棚,以及活跃端-寂静端(LEDE)型录音棚,也可以从用途角度分为对白录音室、音乐录音室、音响录音室、混合录音室等。

1.6 专题课堂——音频编辑流程

1. 规划

以广播电台节目的片头为例,我们需要将全案策划以书面形式规划好,语言部分的文字是怎样的,在什么位置加入哪种音效或同期声,情绪需要在何种情况下烘托,需要做哪些效果,都应该先规划清楚,然后再进行施工。

2. 采集素材

做好规划后,就可开始采集素材。素材一般包含人声、音乐、音效等。

3. 制作

将所有素材采集完毕后,我们将对素材进行调整,如剪辑、修改和添加效果等。

4. 测试

在工程大致完成后,我们在听音设备(监听音箱、监听耳机)中对音频进行测试,试听效果是否达到预期。

5. 修改

如果在测试过程中发现有不尽人意之处,就要对工程进行修改,此时的修稿包括但不限于对素材的重新采集,以及对素材的剪辑修改和对音效的删改。之后再进行测试、修改,循环往复,直到满意,我们的音频编辑流程就结束了。

1.7 音频接口

1.7.1 音频接口基础

此时讨论的音频为自然发声产生的可听见的声音,以及可以转化为人耳可听见声波的电信号,这些音频要被采集到计算机中进行操作或由计算机输出到听音设备上发声进而被人耳听到,它们都需要经过音频接口将收音设备、记录编辑设备以及听音设备进行链接。

接下来讲到的是一些在计算机上普遍看到的音频接口。

1. 3.5mm 插头

3.5mm 插头是指直径为 3.5mm 的同轴音频插头。它是一种常用于连接音响设备,用以传递音频信号的连接器,该耳机分为三层立体音,如图 1-1 所示。

2. 卡侬头

卡侬头(CANNON)是一种音频接口头,一般为电容麦等高端话筒,以及功放、解码

器等服务。卡侬头分为两芯、三芯、四芯等类，可以通过 48V 的幻像电源或话放把声音正常传输到计算机上，如图 1-2 所示。

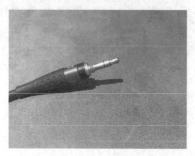

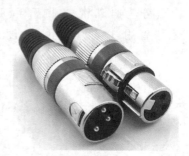

图 1-1　3.5mm 插头

图 1-2　卡侬头

3. HDMI 接口

高清多媒体接口（High Definition Multimedia Interface，HDMI）是一种全数字化视频和声音发送接口，可以发送未压缩的音频及视频信号。HDMI 可用于机顶盒、DVD 播放机、个人计算机、电视、游戏主机、综合扩大机、数字音响与电视机等设备。HDMI 可以同时发送音频和视频信号，由于音频和视频信号采用同一条线材，因此大大简化了系统线路的安装难度，如图 1-3 所示。

4. USB 接口

USB，是英文 Universal Serial Bus（通用串行总线）的缩写，是一个外部总线标准，用于规范计算机与外部设备的连接和通信，是应用在计算机领域的接口技术。市面上很多可用于计算机端的声卡、话筒都提供了 USB 的连接方式，使用起来更加方便，如图 1-4 所示。

图 1-3　HDMI 接口

图 1-4　USB 接口

1.7.2　macOS 音频配置

在 macOS 中应用 Audition 时一定要注意该版本的 macOS 是否完全支持你要安装的 Audition，因为 macOS 与 Audition 不是同时更新，所以有时虽然 Audition 可以在新版本的 macOS 中运行，但可能发生不能将音频信号采集到 Audition 中的情况。

设置硬件输入/输出的步骤如下。

（1）插入收音设备（如话筒）和听音设备（如音箱），有时计算机自带内部录音话筒和内部扬声器。

（2）打开 Audition，选择"首选项→音频硬件"命令，如图 1-5 所示。

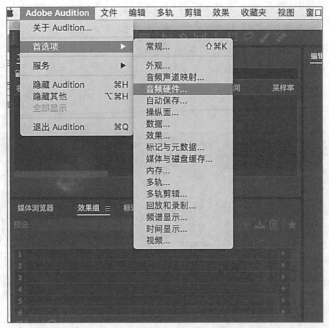

图 1-5　选择"首选项→音频硬件"命令

（3）在音频硬件面板（见图 1-6）中一般不修改设备类型和主控时钟，也不修改 I/O 缓冲区大小，我们会在默认输入中选择输入设备，在默认输出中选择输出设备，如插入外接的输入和输出设备后，通常都需要在这个地方进行选择。采样率一般选择 44100Hz 和 48000Hz，这两种采样率都是主流的采样率，理论上说，数值越高，保真度越高，但普通人很少能听出它们二者的区别。

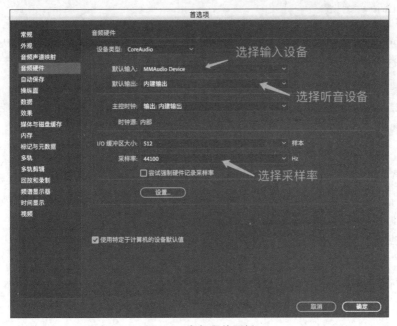

图 1-6　音频硬件面板

（4）单击音频硬件面板中的"设置"按钮，可以打开 macOS 的 MIDI 设置，这样选出来的设置会比从 macOS 的系统偏好设置中的声音设置面板提供的选项更加丰富。弹出对话框之后，可以看到对话框中选中的输入和输出方式与我们刚刚在音频硬件设置中所选择的硬件是一致的，如图 1-7 所示。此时有一点需要注意，一般为了有更优化的存储以及更高质量的音频，选择的音频格式为 24 位整数 44.1kHz 或 24 位整数 48kHz 格式。选择完成后，关于 macOS 的音频选项就完成了。

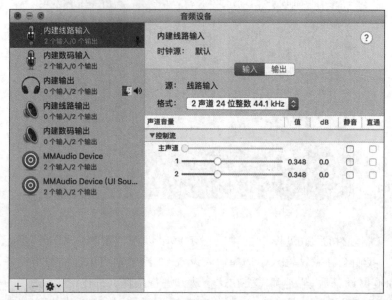

图 1-7 音频设备

1.7.3 Windows 配置

Audition 支持 64 位的 Windows 7、8、10 操作系统，本节将以 Windows 10 为例设置 Audition，这些步骤与 Windows 7、8 大致相同。

设置硬件输入/输出的步骤如下。

（1）插入收音设备（如话筒）和听音设备（如音箱），有时计算机自带内部录音话筒和内部扬声器。

（2）打开 Audition，选择"编辑→首选项→音频硬件"命令，如图 1-8 所示。

（3）单击"设置"按钮，打开 Windows 系统的声音设置功能，如图 1-9 所示。选择"播放"选项卡，根据实际情况选择播放设备，单击"设为默认值（S）"将其作为默认放音设备。

（4）单击"属性"按钮，之后选择"高级"选项卡，将默认格式设置为 24 位，44100Hz，如图 1-10 所示。

（5）在"声音"对话框中选择"录制"选项卡，根据实际情况将所需设备设为默认值，如图 1-11 所示。

（6）单击"属性"按钮，选择"高级"选项卡，将默认格式设置为 2 通道，24 位，44100Hz，如图 1-12 所示。

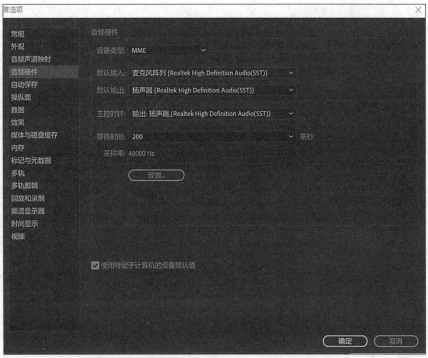

图 1-8 选择"编辑→首选项→音频硬件"命令

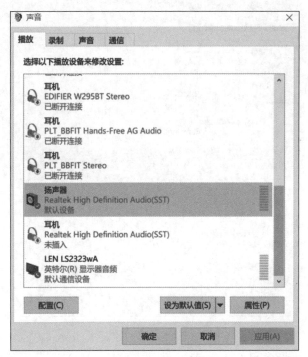

图 1-9 声音设置

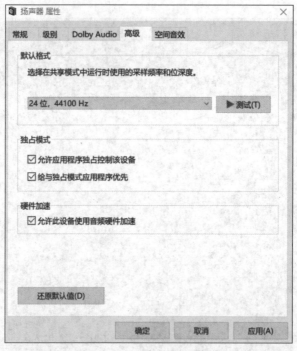

图 1-10 "高级"选项卡

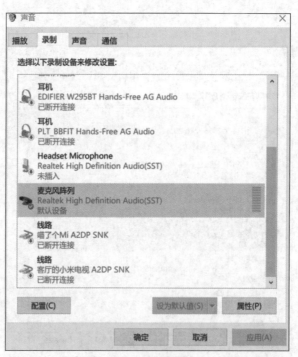

图 1-11 "录制"选项卡

（7）在 Audition 音频硬件选项卡中，设备类型选择 MME，将默认输入、输出设备选为与之前 Windows 中设置的参数一致。

图 1-12　"高级"选项卡

1.7.4　用 Audition（macOS 或 Windows）测试输入和输出

配置好音频硬件后，如果需要通过测试确定我们的配置是否正确，就需要开始录音和放音。

首先需要新建音频文件，如图 1-13 所示，得到新建音频文件面板，如图 1-14 所示，根据需要进行参数的调整，一般来讲默认的参数对于普通用户已经足够了。

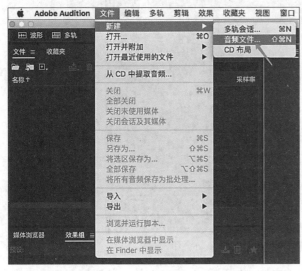

图 1-13　新建音频文件

图 1-14　新建音频文件面板

接下来,出现一个单轨文件界面,如图 1-15 所示,首先单击录音键开始录音,然后单击播放键开始放音,最后测试是否为我们设置的音频硬件在采集和播放音频。

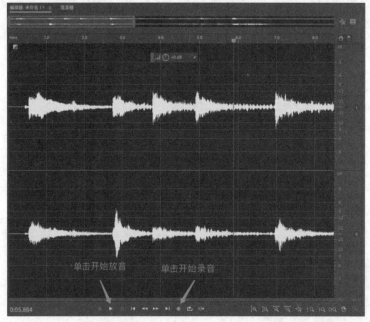

图 1-15 单轨文件界面

另外一个测试是在多轨编辑的模式中测试我们的录音和放音是否正常,选择"文件→新建→多轨会话"命令,如图 1-16 所示,根据需要进行参数的调整,一般来讲默认的参数对于普通用户已经足够。

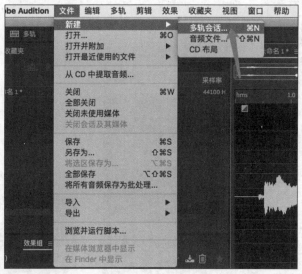

图 1-16 选择"文件→新建→多轨会话"命令

接下来,出现一个多轨文件界面,如图 1-17 所示,首先单击某一条轨道上的录音准备键开始准备录音,然后单击录制按钮开始录音,录音结束后单击空格键结束录音,最后单

击播放键开始放音,同样可以测试出是否为我们设置的音频硬件在进行采集和播放音频。

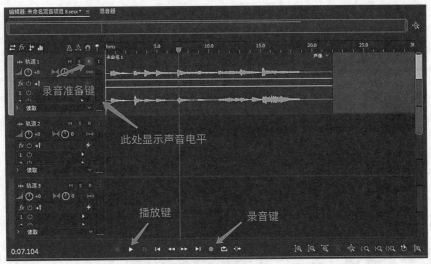

图 1-17　多轨文件界面

1.7.5　使用外置接口设备

Audition 本质上是在计算机端使用的音频处理软件,在某些情况下,计算机自带的内置输入硬件不够强大,需要外接设备,比如外接声卡。通常,外接声卡有 USB 接口、火线接口和闪电接口等接入方式,外接设备在接入计算机之后,需要安装相应的驱动程序,这样才能最大限度地发挥出外置接口设备的作用。但是需要注意的是,在 Windows 系统下,安装所有驱动程序都不用安装带有"emulated(模仿)"的驱动。

1.8　实践经验与技巧

有时我们会用到在 CD 中的音频素材。在 Audition 中提取 CD 中的音乐,具体操作是:在"文件"菜单中选择"从 CD 中提取音频"命令,如图 1-18 所示。

图 1-18　从 CD 中提取音频

第 2 章　Audition CC 基本操作入门

2.1　工作界面

Audition 的工作界面如图 2-1 所示,由菜单栏、工具栏、面板和波形显示区等组成。

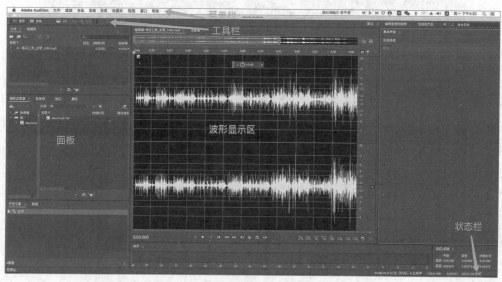

图 2-1　Audition 的工作界面

2.1.1　菜单栏

在菜单栏中可以找到文件、编辑、多轨、剪辑、效果、收藏夹、视图、窗口和帮助。每个菜单都有不同的命令。

2.1.2　工具栏

在工具栏中可以看到很多处理音频文件时使用的工具,可以单击选择我们需要使用的工具。

2.1.3　面板

面板是工作区的重要组成部分,我们可以选择面板重新排列。单击想要移动的面板

顶部不放,就可以将其移动,如图 2-2 所示。

图 2-2 面板

也可以调整面板大小,打开或者关闭面板,以满足我们的需求。

2.1.4 波形显示区

波形显示区就是显示波形的地方,它包含了音轨波形和音轨属性以及电平大小。在波形显示中,还可以对音频进行操作。注意,一般将电平显示设置到 60dB 范围,这样比较便于剪辑,如图 2-3 所示。

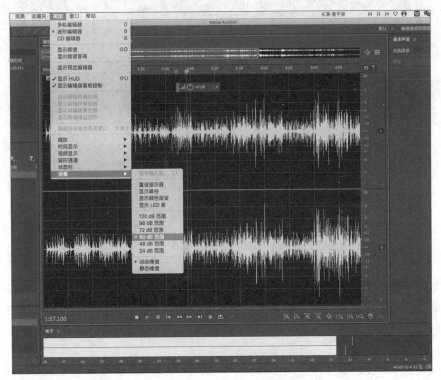

图 2-3 波形显示区

2.2　项目文件的基本操作

2.2.1　新建多轨合成项目

通常情况下,需要多音频文件操作时,我们会建立多轨合成项目,在菜单栏中选择"文件→新建→多轨会话"命令,就可以弹出"新建多轨会话"对话框,如图 2-4 所示,在对话框中选择我们所需的参数后就可以得到多轨合成项目的工作界面,如图 2-5 所示。

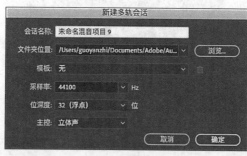

图 2-4　"新建多轨会话"对话框

图 2-5　多轨合成项目的工作界面

2.2.2　新建空白音频文件

在菜单栏中选择"文件→新建→音频文件"命令,弹出"新建音频文件"对话框,如图 2-6 所示,在对话框中选择我们所需的参数后就可以得到音频文件项目的工作界面,如

图 2-7 所示。

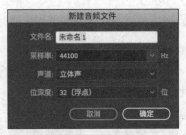

图 2-6　"新建音频文件"对话框

图 2-7　音频文件项目的工作界面

2.2.3　新建 CD 布局

在菜单栏中选择"文件→新建→CD 布局"命令，如图 2-8 所示，可以得到新建的 CD 布局项目的工作界面，如图 2-9 所示。一般在这里我们会配合导出的"将音频刻录到 CD"来刻录一个 CD 盘。

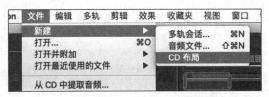

图 2-8　选择"文件→新建→CD 布局"命令

图 2-9 CD 布局项目的工作界面

2.2.4 打开文件

在菜单栏中选择"文件→打开"命令，可以直接打开音频文件，也可以打开项目文件。以打开项目文件为例，如图 2-10 所示，会得到"打开文件"对话框，如图 2-11 所示。在对话框中选择我们想要打开的项目文件并打开，如图 2-12 所示。

图 2-10 选择"文件→打开"命令

图 2-11 "打开文件"对话框

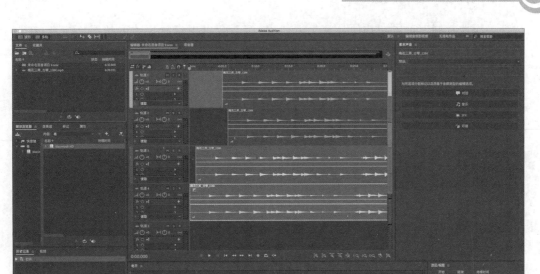

图 2-12 选择项目文件并打开

2.2.5 保存和关闭工程文件

在多轨工程中,时常出现不能一次性做完一个工程的情况,甚至有可能出现不在同一台计算机上完成一个工程的情况,于是我们会将工程和素材都打包起来,然后保存,以便之后接续之前的工作继续编辑。

在多轨工程下,选择"文件→保存"命令,如图 2-13 所示,将新的修改保存到当前的工程文件中。

选择"文件→全部保存"命令,如图 2-14 所示,将工程文件以及用到的全部音频文件保存到当前的工程文件中。

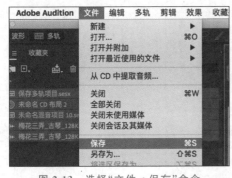

图 2-13 选择"文件→保存"命令

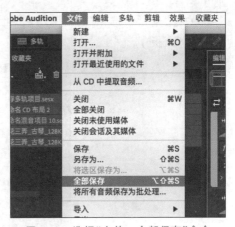

图 2-14 选择"文件→全部保存"命令

选择"文件→另存为"命令,如图 2-15 所示,会得到一个"另存为"对话框,如图 2-16 所示,在对话框中可以修改文件名,选择保存文件的位置,建议专门为该工程新建一个文件夹,这样就可以将工程文件以及用到的全部音频文件都保存到新建的工程文件夹中,

以便一次性复制后可以在其他计算机上使用,而不会出现素材掉线的情况。注意,在保存新建的文件夹之后,会弹出一个警告界面,如图 2-17 所示,询问是否要将所有用到的音频素材都保存到新的文件夹,这里选择"是"。

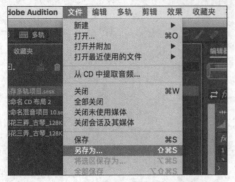

图 2-15 选择"文件→另存为"命令 1

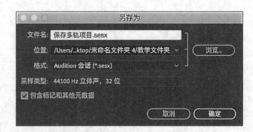

图 2-16 "另存为"对话框 1

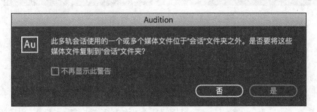

图 2-17 警告界面

2.3 实践经验与技巧

2.3.1 批处理保存全部音频文件

首先在菜单栏中选择"窗口",勾选"批处理",如图 2-18 所示。接下来将所有音频放在"批处理"面板中。

图 2-18 勾选"批处理"

或者直接在"文件"下拉菜单中执行"将所有音频保存为批处理"命令,再单击面板中的"导出设置"按钮,选择想要的文件类型等参数,如图 2-19 所示。设置完成后,单击"运

行"按钮就可以保存批处理的文件了。

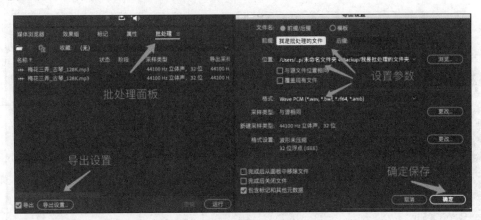

图 2-19　批处理面板

2.3.2　保存选中的音频文件

如果需要保存一个选中的音频,在编辑状态下,在菜单栏中选择"文件→另存为"命令,如图 2-20 所示,就可以得到"另存为"对话框,设置参数和存储位置后,就把这个选中的音频文件存储下来了,如图 2-21 所示。

图 2-20　选择"文件→另存为"命令 2

图 2-21　"另存为"对话框 2

2.3.3　清除最近使用过的文件记录

选择"文件→打开最近使用的文件"命令,在最右侧选择"清除最近使用的文件"命

令,就可以清除最近使用过的文件记录了,如图 2-22 所示。

图 2-22　清除最近使用过的文件记录

第3章 工作区与视图操作

3.1 工作区的基本操作

进行软件操作时,需要寻找符合我们诉求的工作区面板,有两种方式可以找到一些 Audition 预设的工作区样式。

(1) 在菜单栏中选择"窗口→工作区"命令,可以看到很多预设的工作区,我们也可以在窗口中勾选需要的面板,如图 3-1 所示。

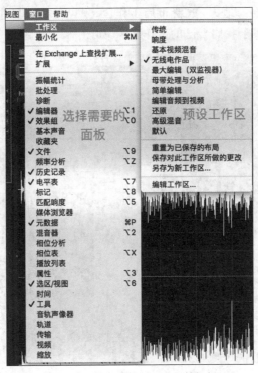

图 3-1 选择"窗口→工作区"命令

(2) 工具栏的后面部分有一个双箭头,单击该箭头出现工作区的选项,如图 3-2 所示。

图 3-2 工作区的选项

3.1.1 新建工作区

在工作中,我们也许有自己的操作习惯,预设工作区可能无法满足我们的全部要求,此时就需要新建一个工作区来满足我们的个性化要求。

可以在窗口中勾选自己需要的面板,然后将光标放置在面板顶部单击并长按鼠标左键拖动面板到我们需要的地方,重新布局工作区。然后,在窗口中选择"另存为新工作区"命令,就可以建立属于我们自己的工作区了,如图 3-3 所示。

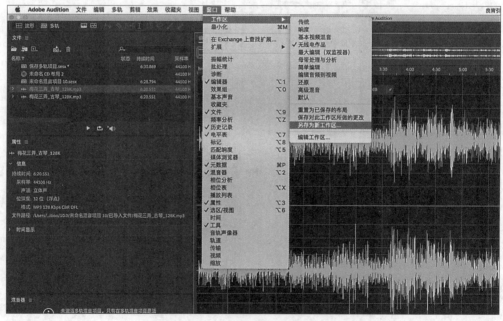

图 3-3 另存为新工作区

3.1.2 删除工作区

如果不想要某个工作区了,那么在窗口中选择工作区里的"编辑工作区",会弹出"编辑工作区"窗口,在最上面"栏"的部分找到想要删除的工作区,然后选中它,单击窗口左

下方的"删除"按钮就可以完成操作,但是不能删除正在使用的工作区,如图 3-4 所示。

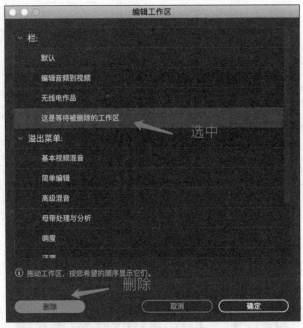

图 3-4 删除工作区

3.1.3 重置工作区

在窗口中选择"工作区→重置为已保存的布局"命令,就可以将工作区恢复到上一次保存的状态,如图 3-5 所示。若想恢复到最初始的状态,则选择"窗口→工作区→默认"命令。

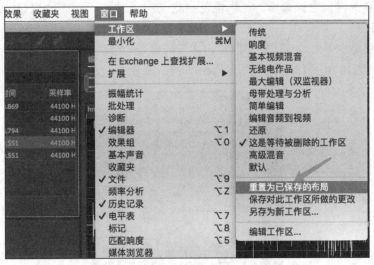

图 3-5 重置工作区

3.2 关闭面板

选中一个面板时,这个面板的边缘会出现蓝色的框,如果需要关闭这个面板,可以在面板的顶部名称旁边找到菜单按钮,选择"关闭面板"命令,就可以将这个面板关闭,如图 3-6 所示。

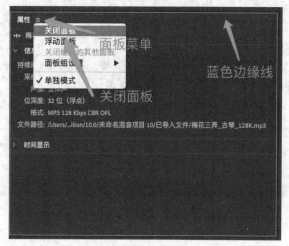

图 3-6 关闭面板

3.2.1 面板与面板组

每个面板都有自己的名称,单击名称后它的右边会出现面板菜单按钮,在菜单中我们可以根据自身需要进行选择。若想恢复到最初始的状态,则选择"窗口→工作区→默认"命令。

可以在菜单栏中的"窗口"中勾选我们需要的面板,之后该面板就会出现在屏幕中,如图 3-7 所示。例如,在操作过程中关闭了某个面板,通过这个方式就可以让它重新出现。

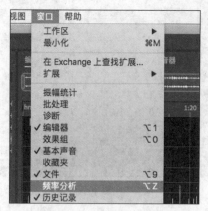

图 3-7 勾选需要的面板

面板组的存在意义一般是将多个面板放在一起以节省空间,该组所有面板的名字都在面板组的顶部,单击面板名字就可以让该面板显示在本组最前端。单击面板名称并长按鼠标左键就可以拖动该面板到其他面板组中。

3.2.2 关闭面板与面板组

关闭面板与关闭面板组的方法比较类似。关闭面板,只需要在面板的菜单中选择"关闭面板"命令,如图 3-8 所示。关闭面板组则是在该组任意面板菜单中找到面板组设置,然后单击"关闭面板组",如图 3-9 所示。

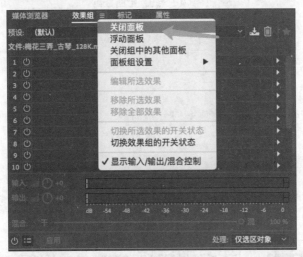

图 3-8 关闭面板

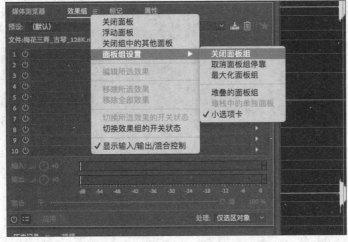

图 3-9 关闭面板组

3.2.3 最大化面板组

最大化面板组是在该组任意面板菜单中找到面板组设置,然后单击"最大化面板组",如图 3-10 所示。

图 3-10 最大化面板组

3.3 设置频谱显示方式

频谱是频率谱密度的简称,是频率的分布曲线。频谱将对信号的研究从时域引入频域,从而带来更直观的认识。

3.3.1 设置频谱频率显示

如果在作业过程中需要显示频谱频率,则在工具栏中选择"显示频谱频率显示器",就可以得到频谱频率了,如图 3-11 所示。

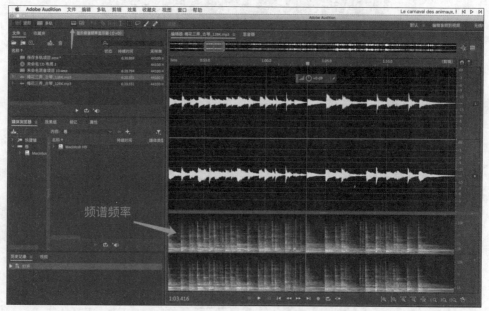

图 3-11 设置频谱频率显示

3.3.2 设置频谱音调显示

如果需要显示频谱音调,则在工具栏中选择"显示频谱音调显示器",就可以得到频

谱音调了,如图 3-12 所示。

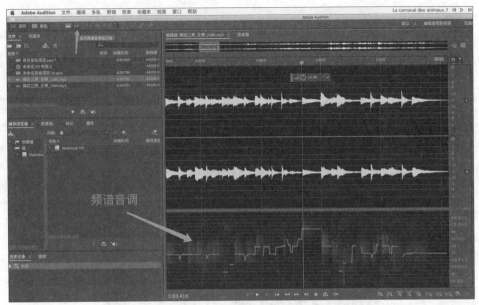

图 3-12 设置频谱音调显示

3.4 编辑器的基本操作

3.4.1 定位时间线位置

在编辑模式下,我们会用时间线进行作业。在工具栏中选择"时间选择工具",然后在波形显示区域单击,时间线就会出现在单击的位置,拖动时间线上方的蓝色小箭头也可以移动时间线位置,如图 3-13 所示。

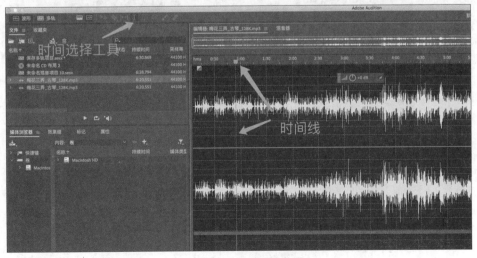

图 3-13 定位时间线位置

3.4.2　放大与缩小振幅

在编辑模式下,有时需要调整振幅大小,这时可以将光标移至面板显示振幅参数位置,右击,在弹出的快捷菜单中选择放大或缩小振幅,或者直接在此位置滑动鼠标滚轮,都可以实现放大与缩小振幅,如图 3-14 所示。

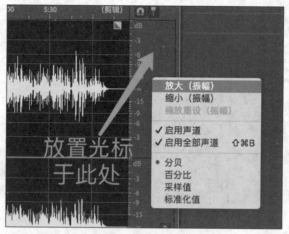

图 3-14　放大与缩小振幅

3.4.3　放大与缩小时间

在编辑模式下,有时需要调整时间大小,这时可以将光标移至面板显示时间参数位置,右击,在缩放菜单中选择放大或缩小时间,或者直接在此位置滑动鼠标滚轮,都可以实现放大与缩小时间,如图 3-15 所示。

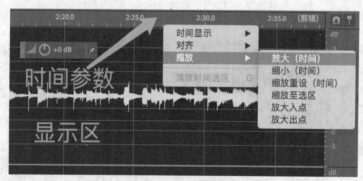

图 3-15　放大与缩小时间

另外,在缩放导航处也可以缩放时间,我们既可以将光标放置到滑块边缘拉动滑块大小,也可以将光标放置到滑块中心然后滑动鼠标滚轮,以调整时间,如图 3-16 所示。

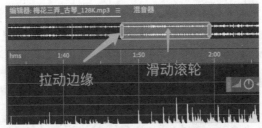

图 3-16　在缩放导航处缩放时间

3.4.4　重置缩放时间

在缩放过程中,如果需要重置缩放时间,可将光标移至面板显示时间参数位置并右击,在缩放菜单中选择"缩放重设(时间)"命令即可,如图 3-17 所示。

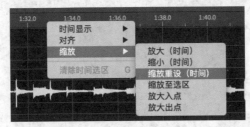

图 3-17　重置缩放时间

3.4.5　缩小所有时间

在多轨编辑过程中,如果需要缩小所有时间,可将光标移至菜单栏,在"视图"中选择"缩放→完整缩小(所有轴)"命令即可,如图 3-18 所示。

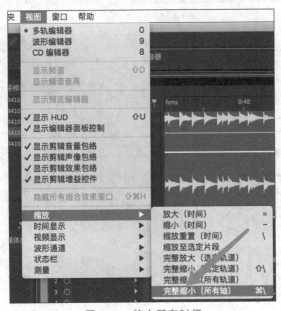

图 3-18　缩小所有时间

3.5 音频声道

3.5.1 关闭与启用左声道

选择编辑面板,然后单击键盘上的上下方向键"↑""↓",会发现声轨的着色发生了改变,正常情况下,立体声编辑模式,上下两条声道都是有颜色的,如果使用"↑""↓"键后,上面的"L"声道有颜色,表示左声道开启,如图 3-19 所示。如果上面的"L"声道变成灰色,则表示左声道关闭,如图 3-20 所示。

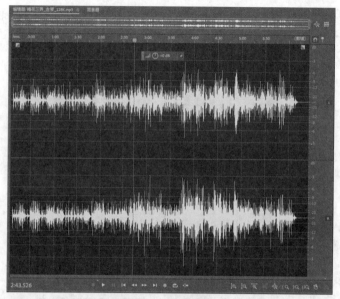

图 3-19 左声道开启

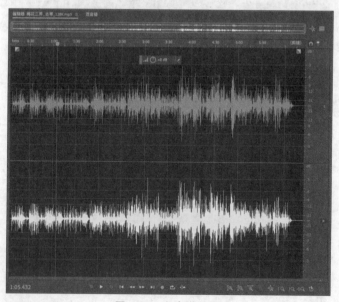

图 3-20 左声道关闭

3.5.2　关闭与启用右声道

选择编辑面板,然后单击键盘上的上下方向键"↑""↓",会发现声轨的着色发生了改变,正常情况下,立体声编辑模式,上下两条声道都是有颜色的,如果使用"↑""↓"键后,下面的"R"声道有颜色,表示右声道开启,如图 3-21 所示。如果下面的"R"声道变成灰色,则表示右声道关闭,如图 3-22 所示。

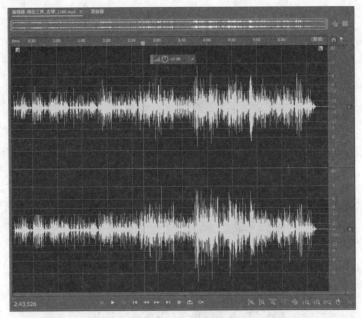

图 3-21　右声道开启

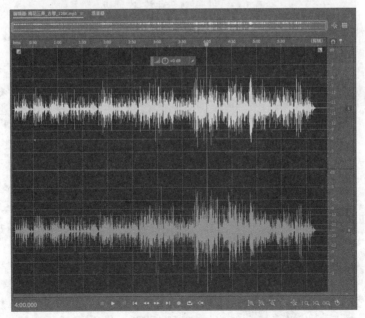

图 3-22　右声道关闭

3.6 专题课堂——设置键盘快捷键

3.6.1 搜索键盘快捷键

首先,在菜单栏中选择"编辑→键盘快捷键"命令,打开"键盘快捷键"面板,如图 3-23 所示。

图 3-23 打开"键盘快捷键"面板

"键盘快捷键"面板打开后,在左侧搜索框搜索命令名称,就可以搜索出想要的键盘快捷键了,如图 3-24 所示。

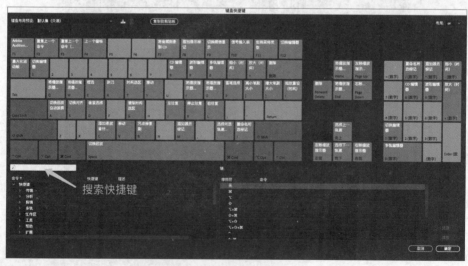

图 3-24 搜索键盘快捷键

3.6.2 复制快捷键到记事本

如果在使用过程中不能记住快捷键,那么在键盘快捷键面板的顶端单击"复制到剪贴板",就可以将所有快捷键目录复制下来,如图 3-25 所示,然后粘贴到一个空白的文本文档中,就可以得到快捷键目录了。

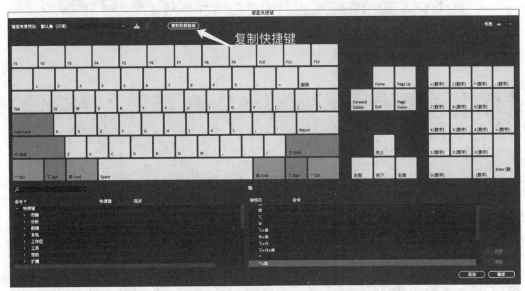

图 3-25 复制快捷键到剪贴板

3.6.3 添加新快捷键

在 Audition 中,有些命令是没有快捷键的,这时我们可以为它添加新的快捷键,如左下方的命令中,"传输"中的"再次插入"就没有快捷键,如图 3-26 所示。

图 3-26 没有快捷键的命令

在该命令后方的空白快捷键位置双击,会得到如图 3-27 所示的空白,此时可以通过按键盘上的键设置该命令的快捷键。

注意,设置新的快捷键时,如以 macOS 的 Command(⌘)键为开始想组合其他键生成新的快捷键,当按下 Command(⌘)键时,在快捷键面板中的显示上,未被设置的组合键会是空白,此时可以选择这些空白键进行新快捷键的设置,如图 3-28 所示。

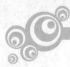

图 3-27　设置快捷键

图 3-28　设置组合快捷键

3.6.4　移除快捷键

　　将光标放置在快捷键命令上单击选中该快捷键组合后，双击后方的小 x，就可以移除快捷键了，如图 3-29 所示。

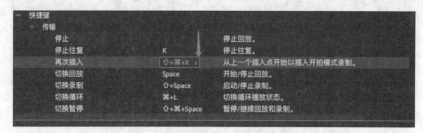

图 3-29　移除快捷键

3.7 实践经验与技巧

显示或隐藏编辑器窗口

在菜单栏选择视图，勾选"显示编辑器面板控制"，就可以显示或隐藏编辑器窗口，如图 3-30 所示。

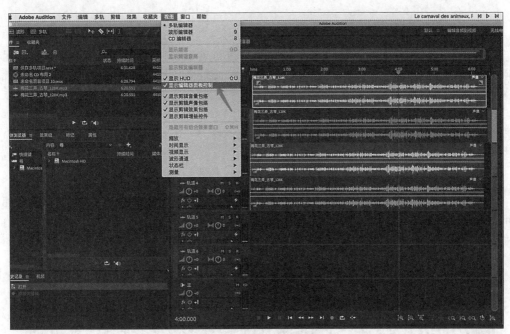

图 3-30 显示或隐藏编辑器窗口

第4章　音频剪辑

制作音频最重要的环节就是将相关的音频进行剪辑。通过对音频波形的剪辑满足用户对音频的使用需求。Audition 将音频的基本剪辑模块分为波形编辑（单轨编辑）和多轨编辑 2 个模块。本章将从音频的波形编辑模块入手,学习音频的剪辑方法。

4.1　波形编辑

Audition 可以对音频波形进行复制、剪切、粘贴、调校等相关编辑。对音频波形的编辑,可以使音频达到修剪、删除、淡入淡出、变速、变调等效果。波形编辑界面如图 4-1 所示。

图 4-1　波形编辑界面

4.1.1　选取音频波形

对音频进行编辑,首先要对需要编辑的音频部分进行选择,将光标移动至波形上方,待光标由箭头变为"时间选择工具"时单击并拖动光标,将需要剪辑的音频,如图 4-2 所

示。如果选择完毕后仍需要再次调整选取边界，可以将光标移动至选取边界处，待光标渐变为"选区缩放工具"时单击并拖动之即可重新调整选区边界。另外，也可以按住 Shift键，同时在选区边界一侧单击并拖动光标重新选定其边界。

图 4-2　选择音频

此外，在波形显示的区域内双击，可完成波形显示范围的选择；若在波形显示的区域内连续单击鼠标左键 3 次，则可完成该音频文件全部范围的选择，如图 4-3 和图 4-4所示。

图 4-3　选择波形显示范围

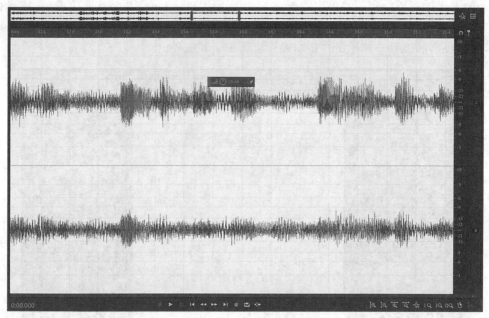

图 4-4　选择音频文件全部范围

4.1.2　删除音频波形

在对音频进行编辑过程中，我们经常删除一些错误、重复的音频。删除音频波形的顺序如下。

步骤一：打开文件，如果 4-5 所示。

图 4-5　打开文件

步骤二：选取待删除的波形，如图 4-6 所示。

图 4-6 选取待删除的波形

步骤三：执行删除命令，删除所选波形。

方法 1：选择"编辑→删除"命令，如图 4-7 所示。

图 4-7 选择"编辑→删除"命令

方法 2：右击选区，在弹出的快捷菜单中选择"删除"命令，如图 4-8 所示。

方法 3：按键盘上的 Delete 键。

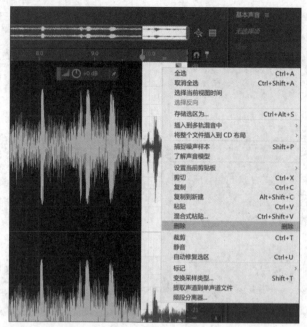

图 4-8　在弹出的快捷菜单中选择"删除"命令

4.1.3　复制、粘贴音频波形

在音频剪辑中,我们经常会遇到多次使用同一个声音片段的情况,这时就需要复制并粘贴重复使用的音频片段。具体操作顺序如下。

步骤一:打开文件,选取待复制的音频波形,如图 4-9 所示。

图 4-9　选取待复制的音频波形

步骤二:执行"复制"命令,将所选波形存入剪贴板。

方法 1：选择"编辑→复制"命令，如图 4-10 所示。

图 4-10　选择"编辑→复制"命令

方法 2：右击选区，在弹出的快捷菜单中选择"复制"命令，如图 4-11 所示。

图 4-11　在弹出的快捷菜单中选择"复制"命令

方法 3：按组合键 Ctrl+C。

步骤三：将时间线移动至需要插入音频的位置，如图 4-12 所示。

图 4-12　移动时间线

步骤四：执行"粘贴"命令，将已复制的音频插入时间线位置，原音频长度会因插入新的音频波形而增长。

方法 1：选择"编辑→粘贴"命令，如图 4-13 所示。

图 4-13　选择"编辑→粘贴"命令

方法 2：在波形区内右击，在弹出的快捷菜单中选择"粘贴"命令，如图 4-14 所示。

图 4-14　在弹出的快捷菜单中选择"粘贴"命令

方法 3：按组合键 Ctrl＋V。

步骤五：完成粘贴，如图 4-15 所示。

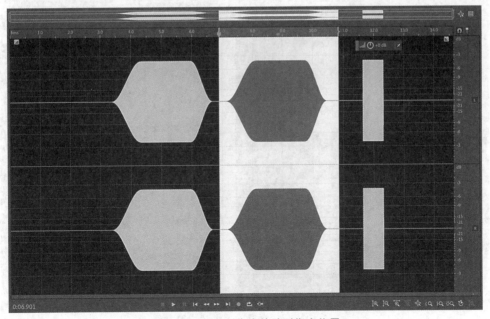

图 4-15　将复制内容粘贴到指定位置

若需要将复制内容替换到指定范围内,则需要在完成上述"步骤三"后选取要被替换的波形范围,如图4-16所示。

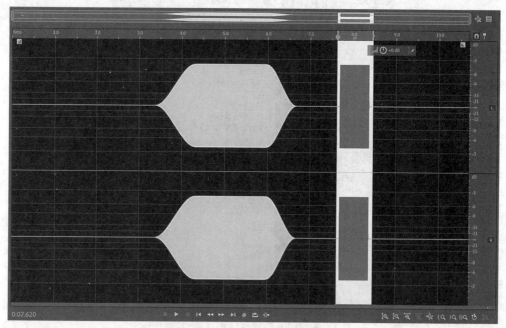

图4-16　选取要被替换的波形范围

接着完成上述"步骤四",选取的波形被替换,如图4-17所示。

图4-17　选取的波形被替换

注意:替换过的音频可能会因为替换部分与原先部分长度不一而导致时长增加或缩短。

4.1.4 复制为新文件

若需要将某个音频片段单独保存成一个独立的文件备用,可以通过复制到新文件的方式单独保存音频片段。

步骤一:打开文件,选取要复制的音频波形,如图4-18所示。

图4-18 选取要复制的音频波形

步骤二:执行"复制"命令,将所选波形存入剪贴板。

方法1:选择"编辑→复制到新文件"命令,如图4-19所示。

图4-19 选择"编辑→复制到新文件"命令

方法 2：右击选区，在弹出的快捷菜单中选择"复制到新建"命令，如图 4-20 所示。

图 4-20　在弹出的快捷菜单中选择"复制到新建"命令

方法 3：按组合键 Alt＋Shift＋C。

步骤三：复制到新文件，如图 4-21 所示。

图 4-21　复制到新文件

步骤四：保存文件。按组合键 Ctrl+Shift+S，或选择"文件→另存为"命令，在弹出的"另存为"对话框中填写新文件信息并保存，如图 4-22 和图 4-23 所示。

图 4-22　选择"另存为"命令

图 4-23　填写新文件信息并保存

4.1.5　剪切、移动（或替换）音频波形

在音频的编辑过程中，可能需要把某一个音频片段移到其他位置，或者替换指定区间的内容。

步骤一：打开文件，选取要剪切的音频波形，如图 4-24 所示。

步骤二：执行"剪切"命令，将所选波形移除并存入剪贴板。

方法 1：选择"编辑→剪切"命令，如图 4-25 所示。

方法 2：右击选区，在弹出的快捷菜单中选择"剪切"命令，如图 4-26 所示。

方法 3：按组合键 Ctrl+X。

图 4-24　选取要剪切的音频波形

图 4-25　选择"编辑→剪切"命令

图 4-26　在弹出的快捷菜单中选择"剪切"命令

步骤三：将时间线移动至需要插入音频的位置，如图 4-27 所示。

步骤四：执行"粘贴"命令，完成移动音频波形操作。

方法 1：选择"编辑→粘贴"命令，如图 4-28 所示。

图 4-27 移动时间线

图 4-28 选择"编辑→粘贴"命令

方法 2：在波形区内右击，在弹出的快捷菜单中选择"粘贴"命令，如图 4-29 所示。

方法 3：按组合键 Ctrl＋V，完成波形移动，如图 4-30 所示。

图 4-29　在弹出的快捷菜单中选择"粘贴"命令

图 4-30　完成波形移动

　　如果需要用已剪切的音频波形替换指定区间的内容,则步骤三为:选取要被替换的波形范围,如图 4-31 所示。

　　执行"粘贴"命令,则完成指定波形的替换,如图 4-32 所示。

　　注意:替换过的音频可能会因为替换部分与原先部分长度不一而导致时长增加或缩短。

图 4-31 选取要被替换的波形范围

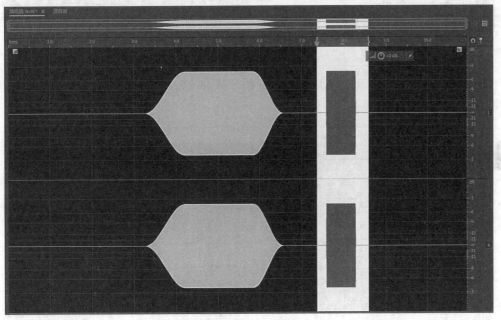

图 4-32 完成指定波形的替换

4.2 标记音频文件

在音频编辑过程中,我们经常会对音频的多个时间位置进行处理,为了更加方便地找到之前选择的时间位置,可以对音频时间点或者时间范围做标记,从而提高工作效率。

4.2.1 添加提示标记

将时间线移动至需要标记的位置,选择"编辑→标记→添加提示标记"命令,或按快捷键 F8,如图 4-33 所示。

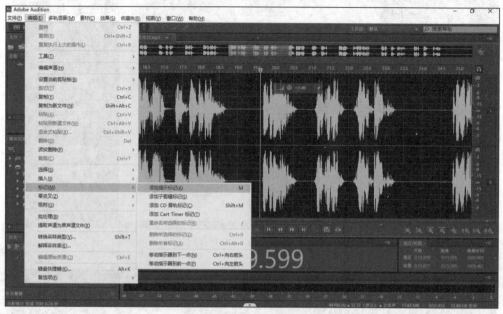

图 4-33 添加时间点标记

如需标记时间范围,则先选取需要标记的区域,再选择"添加提示标记"命令,或按快捷键 F8,如图 4-34 所示。

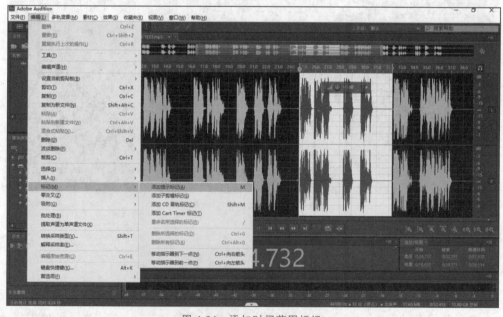

图 4-34 添加时间范围标记

也可以通过在标记列表中单击快捷按钮添加标记。

完成时间点标记后,波形画面中会增加一个标记块和一条标记虚线,如图 4-35 所示。

完成时间范围标记,波形画面会增加 1 组标记块和 2 条标记虚线,如图 4-36 所示。

图 4-35　时间点标记

图 4-36　时间范围标记

注意:标记块并非锁定状态,可以通过光标拖动改变时间点标记和时间范围标记。

4.2.2　编辑标记

系统会根据初始状态自定义每个提示标记的名称、类型等属性,为了方便后续编辑,可以对标记进行不同的编辑操作。

右击标记,可以执行以下操作,如图 4-37 所示。

(1) 删除标记。

(2) 重命名标记。

(3) 在标记面板中显示。

(4) 插入到播放列表中。

(5) 插入到多轨混音中。

(6) 插入到 CD 布局。

(7) 变换为范围。

(8) 更改标记类型。

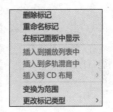

图 4-37　标记操作菜单

4.2.3　标记面板

标记面板是音频编辑过程中所有标记的管理界面。可以在标记面板中对所有的标记进行查找和管理。标记列表位于 Audition 面板中,在关闭的情况下,可以选择"窗口→标记"命令打开标记面板,如图 4-38 所示。

注释如下。

① 添加提示标记:新增提示标记或标记区间,并显示在标记面板中。

② 删除所选标记:选择标记面板中待删除的标记,单击该按钮,即可删除所选标记。

③ 合并所选标记:用光标拖选或按住 Shift 键选择多个标记。单击该按钮,可以将

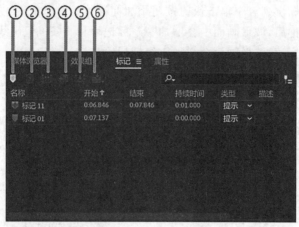

图 4-38　标记面板

所选标记合并成一个标记区间。

④ 将所选范围标记插入播放列表：单击该按钮，可以将所选标记插入音频播放列表内。

⑤ 将所选范围标记音频导出为单独文件：该命令只能使用在有区间范围的标记上。单击该按钮，系统弹出"导出范围标记"对话框，填写导出信息即可将标记范围波形导出为单独文件，如图 4-39 所示。

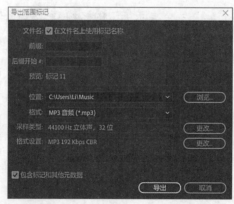

图 4-39　"导出范围标记"对话框

⑥ 插入到多轨混音中：该命令只能使用在有区间范围的标记上。单击该按钮，在下拉菜单中选择"新建多轨会话"命令或已有的一个多轨会话，即可将标记范围内的波形插入该会话的多轨混音中。

标记面板中的标题如下。

名称：标记的名称，可以双击该标题名称进行重命名操作。

开始：显示标记的时间点，或者标记区间的开始位置。

结束：显示标记区间结束时的时间位置，若标记节点，则不显示该项。

持续时间：系统自己计算出的标记区间的时间长度。

类型：可选择标记的属性。可通过单击下拉菜单，选择"提示""子剪辑""CD 音轨""录放音计时器"。

描述：用户可以填写自定义文字，对该标记进行描述。

4.3 过零点

过零点，又叫零交叉点，指一段波形与-∞标记线的交汇点，如图4-40所示。

图4-40 过零点

在音频编辑过程中，若剪辑或插入的音频与原音频在拼接处不在同一个点位上，则会产生破音效果。通过使用过零点拼接，可以达到自然顺畅的拼接效果。

选择"编辑→过零"命令，可以对波形选取进行优化，如图4-41所示。

图4-41 过零菜单

向内调整选区：将所选波形向内收缩，使两侧边界落在过零点，如图4-42所示。

图 4-42　向内调整选区

向外调整选区：将所选波形向外扩张，使两侧边界落在过零点，如图 4-43 所示。

图 4-43　向外调整选区

将左端向左调整：将所选波形左侧边界向左侧移动，使左侧边界落在过零点，如图 4-44 所示。

图 4-44　将左端向左调整

将左端向右调整：将所选波形左侧边界向右侧移动，使左侧边界落在过零点，如图 4-45 所示。

图 4-45　将左端向右调整

将右端向左调整：将所选波形右侧边界向左侧移动，使右侧边界落在过零点。

将右端向右调整：将所选波形右侧边界向右侧移动，使右侧边界落在过零点。

4.4 对齐

在音频选择过程中使用对齐功能，可以更便捷地将时间线对齐到相应位置，从而提高工作效率。选择"编辑→对齐"命令，可以将时间线对齐到标记、标尺、剪辑、循环、过零和帧，如图 4-46 所示。

图 4-46 选择"编辑→对齐"命令

第 5 章　效果器

　　效果器,又叫作信号处理器,可以通过调整声音的频率、强度、音色等不同属性,使声音产生更多的变化,从而满足用户对音频的需求。Adobe Audition 含有多种类型的效果器,并具有强大的兼容性。除了可以使用自身内置的效果器外,还可以安装第三方插件完成效果设计。本章将以常用的效果器案例为例,介绍音频 Adobe Audition 效果器的使用方法。

5.1　效果器基础知识

　　Audition 的效果器可在多轨编辑和波形编辑两种操作界面中使用。部分效果器只能在多轨编辑或波形编辑中的一个界面中使用。不能使用时,该效果器选项会变为灰色且不可选,如图 5-1 所示。可以通过"效果"菜单、效果组和收藏夹完成相关效果操作,如图 5-2 和图 5-3 所示。

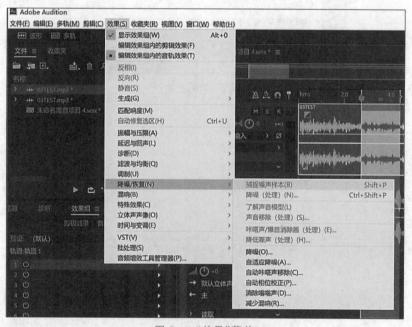

图 5-1　"效果"菜单

图 5-2 效果组

图 5-3 "收藏夹"菜单

5.1.1 "效果"菜单

"效果"菜单是 Audition 所有效果器的集合,用户可以通过该菜单选择所需的效果器进行操作,并可通过菜单中的功能选项对效果器进行管理。单独使用一个效果器时,从该菜单中查找到全部效果器,会比使用效果组更快捷。

5.1.2 效果组

效果组是在音频编辑过程中叠加多个效果的区域,该区域最多可同时存放 16 个效果。在多个效果叠加编辑时,可以使用增加、删除、筛选、替换、变更效果顺序等方式,快速处理复杂的效果编辑。效果组只能对所在编辑界面的音频进行效果编辑,不能对效果器进行管理。部分不支持当前界面使用的效果器,不会在选择列表中出现。

5.1.3 "收藏夹"菜单

当对常用的效果器设置组合时,可以把它保存在收藏夹里,避免从烦琐的多级菜单中逐级选择,这样可以大大提高工作效率。

5.2 效果器的基础操作

5.2.1 声音的效果设置

基础的操作步骤如下。

步骤一:打开文件,选取要剪切的音频波形,如图 5-4 所示。

步骤二:在"效果"菜单中选择需要的效果器,如图 5-5 所示。

步骤三:根据需要填写参数,完成效果设置,如图 5-6 所示。

值得注意的是,在"效果"菜单中,不同的效果器名称有两种类型:一种名称后标注有

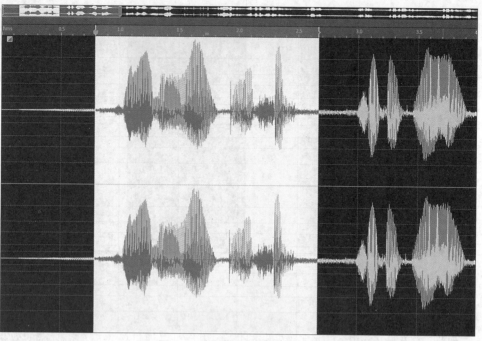

图 5-4　选取要剪切的音频波形

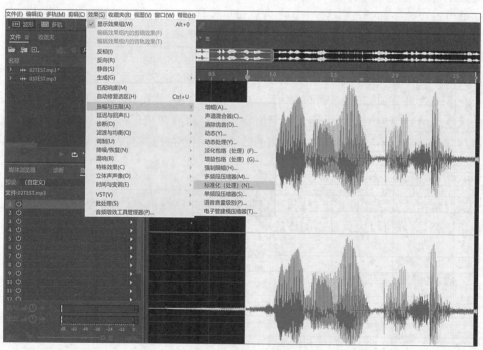

图 5-5　"效果"菜单

"（处理）"字样；另一种名称后没有，如图 5-5 所示。当打开之前所使用的带"（处理）"字样的"标准化"效果器后，界面左侧的"效果组"变为灰色。若选择名称无"（处理）"字样的效果器，则左侧的"效果组"依然高亮显示，并可以同时进行相关操作，如图 5-7 所示。

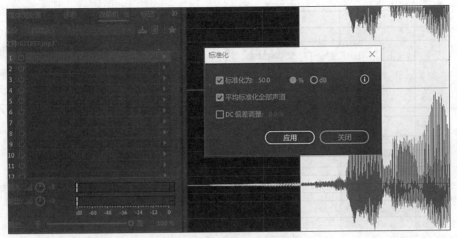

图 5-6 填写标准化效果参数

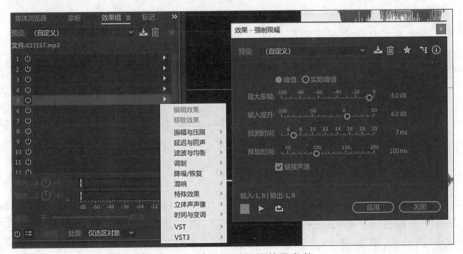

图 5-7 填写强制限幅效果参数

那么,这两种效果器有什么区别呢?

5.2.2 有"(处理)"字样的效果器

这种效果器是只能在"波形编辑器"独立使用的效果器。完成效果设置之后,只能在已完成设置后效果的基础上进行音频的处理。这种效果器不出现在效果组菜单中。

5.2.3 无"(处理)"字样的效果器

这种效果器在"波形""多轨"编辑器等操作界面中均可使用。它既可以通过"效果"菜单独立使用,也可以通过效果组配合其他效果器同步使用。

在效果组使用过程中,可以通过对组内不同的效果器进行实时筛选与参数调整。调整效果组中效果器顺序的排列组合,可以预览到不同的声音。

界面左下方的三个按钮为:效果器开关----预览播放----循环播放,如图 5-8 所示。

在调整过程中,可以通过下拉列表和右击弹出的快捷菜单进行对应功能的设置,如

图 5-9 和图 5-10 所示。

图 5-8　效果器预览按钮　　图 5-9　效果组下拉列表　　图 5-10　效果组右击弹出的快捷菜单

5.3　振幅与压限

声音的大小主要取决于声波震动的幅度,即振幅。声音过大或者偏小都会使听众有不佳的感受,这时就需要对振幅进行调整。

5.3.1　快捷操作

如果需要简单地放大或缩小振幅,可选中波形,通过"调整振幅"悬浮按钮进行设置,如图 5-11 所示。

5.3.2　增幅

选中需要调整的波形,选择"效果→振幅和压限→增幅"命令,使用"增幅"效果器根据需求对左声道与右声道分别进行振幅的调整。若勾选"链接滑块",则左、右声道变化一致,若取消勾选,则左、右声道独立设置,如图 5-12 所示。

图 5-11　"调整振幅"悬浮按钮　　　　　　图 5-12　"增幅"效果器

5.3.3　通道混合器

选中需要调整的波形,选择"效果→振幅和压限→通道混合器"命令,如图 5-13 所示,使用"通道混合器"效果器通过调整通道滑块的位置参数,调整多通道音频的通道使之平衡。该效果器可以解决改变声音的发声位置,修正不匹配的电平及相位等相关问题。

图 5-13　通道混合器

5.3.4　消除齿音

齿音是指，人在发声时气流与口腔发声器官形成的气流通路产生摩擦而产生的尖锐声音，一定程度上会给人不好的听觉感受。对声音进行处理时，可以使用"消除齿音"效果器，将指定高频段声音振幅进行压缩，从而对声音进行优化。

选中需要调整的波形，选择"效果→振幅和压限→消除齿音"命令，如图 5-14 所示，通过调整对应参数完成效果设置。

图 5-14　消除齿音

效果器中，上部显示的波形在不同声音频段所呈现的声音大小可以在图形上手动选择要处理的频段范围进行设置，也可以通过选择系统预设方案进行设置。

模式有以下两种。

（1）宽带模式，是指对波形所有范围进行消除齿音操作，不受上方设定范围影响。

（2）多频段模式，只针对上方选定频段进行齿音消除操作，精准度更高。

阈值：指振幅上线，若超过阈值设定参数，则会启动齿音消除。

中置频率：指定齿音最强时的频率，可在播放预览时调整该频率。

带宽：以中置频率为基础，指定触发压缩的频率范围。

仅输出齿音：消除齿音的反向操作，可获取被消除的齿音。

5.3.5 动态处理

选中需要调整的波形，选择"效果→振幅与压限→动态处理"命令，如图5-15所示，可以分段调整阈值和增益，产生三种作用。扩展器，通过减小低电平信号增加动态范围；限制器、压缩器，可以减少动态范围，产生相同的振幅。可通过选择系统预制方案，通过预览播放功能完成动态处理。

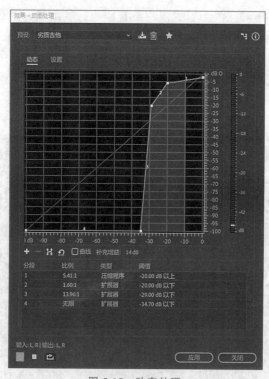

图5-15　动态处理

5.3.6 强制限幅

选中需要调整的波形，选择"效果→振幅与压限→强制限幅"命令，如图5-16所示，可以在增加振幅的基础上限定最大振幅不高于指定阈值。这样既可以使波形中较小的声音得到均衡，又避免了较强声音在增加振幅过程中受损。

最大振幅：设定波形最大振幅位置。

输入提升：对所选波形进行增幅，若增幅会超过最大振幅，则之增至最大振幅。

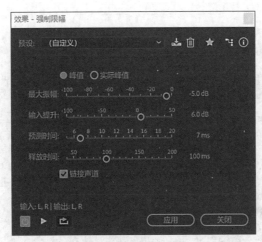

图 5-16 强制限幅

预测时间：设置在达到最大振幅前减弱音频的时间量。

释放时间：是信号电平在回落至阈值后，压缩器的增益或衰减量变为 0（即无增益衰减）所需要的时间，默认值为 100ms 左右效果较好。非常短的释放时间会产生一个较为起伏或"紧张"的声音，特别是处理低频的音频时，而长的释放时间会过度压缩声音，导致一段时间内不会恢复正常音量。释放时间的值在使用时会带来不同的声音可能性，使用者需要多体验、多感受。

链接声道：链接所有声道的响度，保持立体声或环绕立体声的平衡。

5.3.7 标准化（处理）

选中需要调整的波形，选择"效果→振幅与压限→标准化（处理）"命令，如图 5-17 所示，该效果以所选波形中最大声峰值为参照坐标系，统一将所选波形振幅进行等比例的标准化处理。

标准化为：设置最大振幅到达的百分比，或对应分贝数。

平均标准化全部声道：设置是否所有声道同步调整。因不同声道可能存在不同的最大振幅，当取消该选项时，不同声道会分别计算标准化。

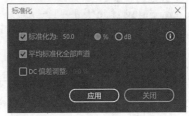

图 5-17 标准化（处理）

DC 偏差调整：部分录制硬件引入了 DC 偏差，会导致波形中线偏离标准中心线，设置 DC 偏差调整，可以改变波形中线与标准中线的偏差。

5.3.8 多频段压缩器

选中需要调整的波形，选择"效果→振幅与压限→多频段压缩器"命令，如图 5-18 所示，通过对参数进行设置，可以独立压缩 4 个不同的频段，精准设定分频频段并应用频段特定的压缩设置，从而更好地展现不同频段的声音特点。也可以从中选择某一特定区域对其进行压缩。

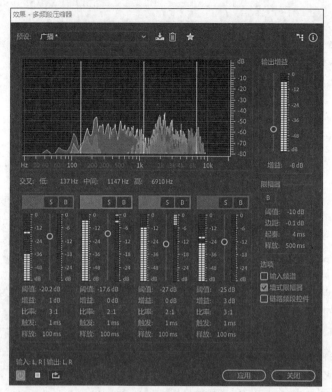

图 5-18 多频段压缩器

交叉：将频段划分为低、中间、高 3 个分频参数。

阈值：启动压缩的输入电平。

增益：启动压缩后对相关频段进行的增强或减弱振幅。

比率：设置介于 1∶1～30∶1 的压缩比。例如，若比率设置为 10∶1，则压缩阈值以上每增加 10dB，输出将增加 1dB。

触发：确定当音频超过阈值时应用压缩的速度。（缓入开始压缩）

释放：确定在音频下降至与之后停止压缩的速度。

5.3.9　淡化包络（处理）

选中需要调整的波形，选择"效果→振幅与压限→淡化包络（处理）"命令，如图 5-19 所示，可以控制声音振幅大小，常用于制作淡入淡出效果。

可以选择系统预知方案，或手动打点，拖动选区中出现的黄色包络线，完成操作，如图 5-20 所示。

5.3.10　增益包络（处理）

选中需要调整的波形，选择"效果→振幅与压限→增益包络（处理）"命令，如图 5-21 所示。增益包络与淡化包络非常相似，可以控制声音振幅与时间变化的增减关系，常用于制作声音音量多变的效果。

在编辑面板中增加或者删除控制节点并对其进行拖动，完成操作，如图 5-22 所示。

图 5-19 淡化包络 1

图 5-20 淡化包络 2

图 5-21　增益包络 1

图 5-22　增益包络 2

5.3.11　淡入淡出

在每个波形首尾两端的左上角淡入淡出工具块,拖动该工具块可以快速制作出淡入淡出效果,拖动过程中会自动显示渐变包络线,并实时显示波形的变化效果,如图 5-23所示。

图 5-23 淡入淡出

注意：该功能所产生的包络线只能平滑拖动，无法完成淡化包络的打点与扭曲。

5.4 降噪/恢复音频

由于多种原因，我们常会遇到录制的声音存在各种类型的噪声，通过噪声/恢复效果，可以一定程度上修复声音。

5.4.1 降噪

由于录音设备或者录音环境等问题，音频中可能存在如风声、电流声、波形中恒定的声音等噪声。选择"效果→降噪/恢复→降噪（处理）"命令，打开"效果-降噪"效果器，如图 5-24 所示。

图 5-24 "效果-降噪"效果器

步骤一：在波形中选取一段尽量长的纯噪声，单击"捕捉噪声样本"，界面中会显示噪声的参数，如图5-25所示。噪声样本选取少于0.5s，系统将禁止使用"捕捉噪声样本"，若噪声样本无法增长，则可降低"FFT大小"重新采样。

图5-25　捕捉噪声样本

步骤二：单击"选择完整文件"按钮或选取需要降噪的声音部分，可根据实际情况适当调整降噪比例和降噪幅度，完成降噪。通常，降噪程度与音质受损程度成正比。

要使用"降噪"效果获得最佳结果，可以将其应用于没有DC偏移的音频。存在DC偏移时，此效果可能在安静段落中引入咔嗒声。可以通过选择"收藏夹→修复DC偏移"命令，消除DC偏移。

降噪：控制输出信号中的降噪百分比。

降噪幅度：确定检测到的噪声的降低幅度。介于6～30dB的值效果较好。

仅输出噪声：仅预览噪声，可用来确定是否将有用信息去除。

5.4.2　声音移除

声音移除效果的工作原理与降噪相同，主要特点依然是将声音中不需要的部分除掉。这个效果可以分析录制中所选定的部分，并构建声音模型，用于判别和移除声音。选择"效果→降噪/恢复→声音移除（处理）"命令，打开"效果-声音移除"效果器，如图5-26所示。

步骤一：选择一段要去除的声音，最好只有要去除的声音。单击"了解声音模型"按钮，完成声音建模，如图5-27所示。

步骤二：选择要移除的区域，调整参数对生成的声音模型进行修改，以达到最佳效果。

5.4.3　自适应降噪

选择"效果→降噪/恢复→自适应降噪"命令，打开"效果-自适应降噪"效果器，如图5-28

图 5-26　"效果-声音移除"效果器

图 5-27　了解声音模型

所示,可以快速消除如风声、隆隆声等变化的宽频噪声。使用该效果器去除如电流声等恒定噪声效果较好。

　　注意:该效果器自动以音频开始的片段作为噪声参考样本,为了保证降噪效果,请将该效果应用到以噪声开始的音频,尽量避免音频开始位置有其他非噪声内容。

　　降噪幅度:降噪的级别,输入值越大,降噪效果越明显,但音质受损程度也越大。

　　噪声量:噪声占原始音频百分比。

　　微调噪声基准:可手动调节系统计算的噪声基数,达到更佳的效果。

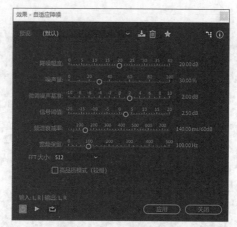

图 5-28 "效果-自适应降噪"效果器

信号阈值：可手动调节系统计算的阈值，达到更佳的效果。

宽频保留：保留介于指定频段与找到的失真的所需音频。

FFT 大小：确定分析的单个频段数量。

5.4.4　自动咔嗒声移除

选择"效果→降噪/恢复→自动咔嗒声移除"命令，打开"效果-自动咔嗒声移除"效果器，如图 5-29 所示，完成参数设置，可以清除或降低录音环境或信号干扰产生的咔嗒声或爆音。

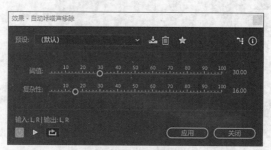

图 5-29 "效果-自动咔嗒声移除"效果器

阈值：确定噪声灵敏度。阈值越低，能检测到的咔嗒声与爆音数量越多。

复杂性：表示噪声的复杂度。该值越高，处理程度越深，但更容易使音质受损。

5.4.5　消除嗡嗡声

选择"效果→降噪/恢复→消除嗡嗡声"命令，打开"效果-消除嗡嗡声"效果器，如图 5-30 所示，完成参数设置，可以消除窄频段和谐波，例如电子设备通电后发出嗡嗡声。

频率：设置嗡嗡声的频率。在不确定频率的情况下，可以在预览播放时拖动数值寻找频率。

Q 值：数值越小，滤波器越平缓，对音频的影响越明显。数值越大，滤波器越陡峭，对音频的影响越不明显。

增益：嗡嗡声的削减程度。

谐波数：被影响的谐波频率的数量。

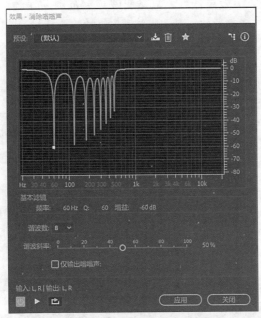

图 5-30 "效果-消除嗡嗡声"效果器

谐波斜率：更改谐波频率的减弱比。

仅输出嗡嗡声：可判定去除的声音内容。

5.4.6 降低嘶声（处理）

选择"效果→降噪/恢复→降低嘶声（处理）"命令，打开"效果-降低嘶声"效果器，如图 5-31 所示，完成参数设置，可以减少黑胶唱片等音源中的嘶声。若一频率范围在噪声

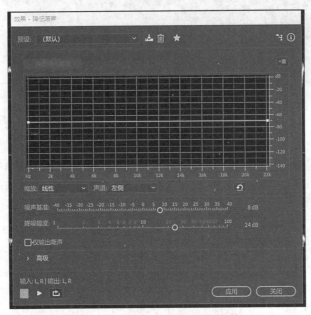

图 5-31 "效果-降低嘶声"效果器

的振幅阈值下,则降低嘶声效果器可大幅降低该频率范围的振幅。高于阈值的频率范围内的音质不变。若背景嘶声始终一致,则该嘶声可被完全去除。

5.5 时间与变调

时间与变调效果,可以根据用户需求,调整声调的高低与时长的缩放。

5.5.1 变调器(处理)

选择"效果→时间与变调→变调器(处理)"命令,打开"效果-变调器"效果器,如图 5-32 所示,完成参数设置,可以通过设置音调变化改变节奏变化和时长。选区中出现紫色包络线,在编辑面板中增加或者删除控制节点并对其进行拖动,完成操作。随着音调发生变化,时长与节奏均随之发生变化。

图 5-32 变调器(处理)

音调:在选区中,可以单击紫色包络线增加控制节点调整音高的变化。

质量:设置生成音质程度。

范围:半音范围,用户可以指定音调变化的半音数量。节拍范围,用户可以同时指定范围和基本节拍。

5.5.2 伸缩与变调(处理)

选择"效果→时间与变调→伸缩与变调(处理)"命令,打开"效果-伸缩与变调"效果器,如图 5-33 所示,完成参数设置,可以通过设置改变声音的时长与音调。与"变调器"不同的是,该效果器无法在选区中使用包络线多次变化音高,但可以解锁时长与音调的关联性,即可以变调不变速、变速不变调、变速又变调。

算法:设置伸缩与变调的计算模式。Audition 算法用时较短。

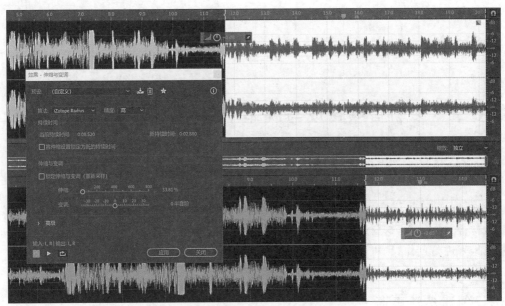

图 5-33 "效果-伸缩与变调"效果器

精度：运算精度，与效果、计算时长成正比。

新持续时间：用户需要伸缩的目标时间。

将伸缩设置锁定为新的持续时间：锁定和预制当前伸缩设置为新的持续时间。

锁定伸缩与变调：锁定时长与音调变化的比例关系，效果如"变调器"，若取消该选项，则时长和音调变化互不影响。

第6章 多轨音频合成与制作

在 Audition CC 中，单个剪辑是唯一的音频元素，实际应用中常常需要将多个音频文件素材合并在一起，这就需要使用多轨道编辑模式。多轨编辑器可以对多个音频剪辑进行安排来进行创作，也可以插入视频素材。

6.1 创建多轨声道

多轨声道是相对单轨声道而言的，在单轨模式下，只能编辑一个音频文件，而在多轨模式下可以同时进行多个音频文件的编辑。例如，一条轨道可以包含人声，而另一条轨道可以放入音乐。在多轨合成项目中，每个音频轨道都可以插入若干不同的音频文件。

这些音频在多轨模式下创建的音频素材统称为剪辑，单独调整每个剪辑不影响其他轨道的素材。

具体创建方法如下。

(1) 选择"文件"菜单中的"新建→多轨会话"命令，如图 6-1 所示。

图 6-1 新建多轨会话

（2）根据音频素材属性设置多轨会话参数，随后单击"确定"按钮，如图 6-2 所示。

图 6-2　设置轨道属性

新建多轨会话中有 6 个音频轨道和 1 个主控轨道，每个工程文件总是包含一条主控轨道，通过该轨道可以直接控制多轨的总线输出。主控轨道在所有轨道的最下方。当需要插入的音频文件较多，而音频轨道不够用时，可以添加新的轨道。

6.1.1　添加单声道音轨

单声道音轨意为该音频素材只有一个声道，常应用在单一话筒录制的声源中。

具体方法如下：选中一条轨道并右击，在弹出的快捷菜单中选择"轨道→添加单声道音轨"命令，如图 6-3 所示。

图 6-3　添加单声道音轨

6.1.2　添加立体声音轨

立体声意为声源在录制时至少使用了两支话筒，声音具有立体感，左、右声道波形不一致。

具体方法如下：选中一条轨道并右击，在弹出的快捷菜单中选择"轨道→添加立体声音轨"命令。

6.1.3　添加5.1音轨

5.1声道是使用5个喇叭和1个超低音扬声器达到一种身临其境感觉的音乐播放方式。

具体方法如下：选中一条轨道并右击，在弹出的快捷菜单中选择"轨道→添加5.1音轨"命令。

6.1.4　添加视频轨

在多轨会话中，有时为了保证音频和视频时间同步，会建立一条视频轨道作为参考，但要注意的是，每个工程文件中只可以添加一个视频轨道，且视频轨道中只可以包含一个导入的视频块。

具体方法如下：选中一条轨道并右击，在弹出的快捷菜单中选择"轨道→添加视频轨"命令。

在工程文件中，视频轨道总是排列在所有轨道的最上方，如图6-4所示。

图6-4　添加视频轨道

6.2　管理与设置多条轨道

建立了足够使用的轨道后，为了方便操作与使用，往往会使用重命名轨道、缩放轨道、删除轨道、复制轨道或设置轨道输出音量等功能，接下来逐一介绍。

6.2.1 重命名轨道

在多轨会话中,轨道数量过多,可能导致使用者难以记清每条轨道的参数信息,为了更好地识别轨道,可重命名每条轨道的名称。

在多轨编辑器页面中,选中需要修改的轨道,单击轨道左侧的"轨道 x",进入轨道名称编辑状态,即可输入新的轨道名称,如图 6-5 所示。

图 6-5 重命名轨道

6.2.2 缩放轨道

在多轨编辑器页面,选择右下角的缩放工具按钮,可完成轨道的各种缩放动作,如图 6-6 所示。

图 6-6 缩放轨道按钮

单击"放大(振幅)"按钮,可将音频轨道纵向放大,或将光标放置于音频轨道左侧向上滑轮。

单击"缩小(振幅)"按钮,可将音频轨道纵向缩小,或将光标放置于音频轨道左侧向下滑轮,如图 6-7 所示。

单击"放大(时间)"按钮,可将音频轨道横向放大,或将光标放置于多轨编辑器最上方向上滑轮。

图 6-7 纵向缩放轨道

单击"缩小(时间)"按钮,可将音频轨道横向缩小,或将光标放置于多轨编辑器最上方向下滑轮,如图 6-8 所示。

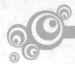

图 6-8　横向缩放轨道

单击"全部缩小"按钮,可将所有音轨缩小到完全覆盖垂直空间的高度。

单击"放大入点"按钮,可放大选中音轨的起始点。

单击"放大出点"按钮,可放大选中音轨的结束点。

单击"缩放至时间"按钮,并选择相应的时间参数,可将选中音轨以选中的时间为单位放大或缩小。

单击"缩放所选音轨"按钮,可将选中的音轨最大化显示,再次单击该按钮,可恢复到原始显示效果。

6.2.3　删除和复制轨道

需要删除多余的轨道时,选中该轨道并右击,在弹出的快捷菜单中选择"轨道→删除已选择的轨道"命令,或按组合键 Ctrl+Alt+Backspace。

需要复制一条相同的轨道时,选中该轨道并右击,在弹出的快捷菜单中选择"轨道→复制已选择的轨道"命令,如图 6-9 所示。

图 6-9　删除和复制轨道

需要将冗余的轨道删除时,选中该轨道并右击,在弹出的快捷菜单中选择"轨道→删除空轨道"命令,即可将没有音频素材的轨道删除。

6.2.4　设置轨道输出音量

有两种方式可以调整轨道的音量。

(1)在"多轨编辑器"中调整音量:选中需要调整的音轨,单击左侧的"音量"按钮并拖动,向左为降低音量,向右为增大音量。如需要大幅调整音量,可按住 Shift 键再拖动

光标；如需小幅微调，可按住 Ctrl 再拖动光标。也可以直接更改"音量"后的参数文本，如
图 6-10 所示。

（2）在"混音器"面板中调整音量：选择"多轨编辑器"右侧的"混音器"页面，选中需
要调整的音轨，并上下推拉滑块，向上为增大音量，向下为降低音量。或按住 Alt 键并单
击需要调整的音量位置，直接将滑块放到指定位置，如图 6-11 所示。

图 6-10　编辑器调整音量　　　　　　　　图 6-11　混音器调整音量

6.3　缩混为新文件

缩混，意为将多轨道的音频压缩混合为一个新的音频，使用 Audition CC 创建多轨会
话后，会生成一个后缀为.sesx 格式的文件，该格式只能在 Audition CC 中打开。

6.3.1　通过时间选区缩混为新文件

创建多轨会话后，在多条轨道已存在不同音频时，需要将某一时间段的音频混合为
一个独立的音频，此时可以使用时间选择工具进行操作。

（1）选择"编辑→工具→时间选区"命令，将光标替换为时间选区工具，如图 6-12 所示，或在菜单栏下方的光标替换栏直接选择"时间选择工具"，还可以直接按快捷键 T，如图 6-13 所示。

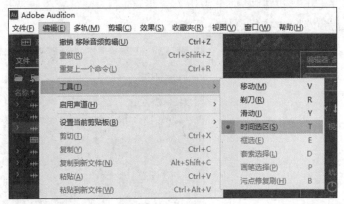

图 6-12　时间选区工具

图 6-13　时间选择工具

（2）在多轨编辑页面中单击需要选择缩混音频的起点，并拖动光标至结束点，如图 6-14 所示。

图 6-14　确定时间选区

（3）将光标放入选区内并右击，在弹出的快捷菜单中选择"混音会话为新建文件→时间选区"命令，即生成一个新的音频文件，如图 6-15 所示。

6.3.2　合并多段音频

在单一轨道中将多段音频合成为一个音频，可执行以下操作。

图 6-15 缩混为新文件

（1）选中需要合并的音频轨道，按住 Ctrl 键选择所需要合成的音频，如需选择该轨道内的所有音频，则在菜单栏中选择"编辑→选择→所选轨道内的所有剪辑"命令。

（2）将光标放入其中一个音频片段中并右击，在弹出的快捷菜单中选择"合并剪辑"命令，注意，该合并需要所选音频是连贯的，如图 6-16 所示。

图 6-16 合并多段音频

（3）如需要合成的音频中间有其他音频，可选中所需合成音频并右击，在弹出的快捷菜单中选择"回弹到新建音轨→仅所选剪辑"命令，在一个新的回弹轨道中生成合成音频。

6.3.3 合并多条轨道中的多条音频

在多条轨道中的音频需要合成时，可执行以下操作。

（1）按住 Ctrl 键，选中需要合成的音频。

（2）将光标放置于其中一条音频上并右击，在弹出的快捷菜单中选择"回弹到新建音轨→仅所选剪辑"命令，如图 6-17 所示。

图 6-17　合并多条轨道中的多条音频

6.3.4　合并时间选区中的音频片段

在时间选区中，合成多条音频片段的方式与之前一致。

（1）使用"时间选择工具"，框选出需要合并的音频选区。

（2）将光标放置于其中一条音频上并右击，在弹出的快捷菜单中选择"回弹到新建音轨→时间选区"命令。

（3）如选区内存在不需要合成的音频，可在框选出时间选区后，按住 Ctrl 键选择需要合并的音频并右击，在弹出的快捷菜单中选择"回弹到新建音轨→时间选区内所选剪辑"命令。

6.4　多轨节拍器

在"多轨编辑器"中，为了使音频剪辑更准确，经常用到一个工具——节拍器。在节拍器中选用合适的类型、节拍，便于在声音处理时找到好的节奏感。

6.4.1　启用节拍器

首先建立一个多轨会话,只有在多轨编辑页面中才使用节拍器,随后在菜单栏中选择"多轨→节拍器→启用节拍器"命令,如图 6-18 所示。

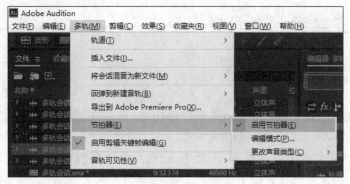

图 6-18　启用节拍器

选择完成后,节拍器就会出现在轨道页面的最上方。

6.4.2　设置节拍器的声音及速度

可以根据自身需求调整节拍器的声音及速度。

（1）在多轨编辑页面中,选择节拍器轨道左侧的"音量"按钮并拖动,向左为降低音量,向右为增大音量。如需大幅调整音量,可按住 Shift 键再拖动光标;如需小幅微调,可按住 Ctrl 键再拖动光标。也可以直接更改"音量"后的参数文本。

（2）在菜单栏中选择"多轨→节拍器→更改声音类型"命令,可以选择所需的多种节拍器声源。

（3）在多轨编辑页面中,选择节拍器轨道左侧的节奏后的数值,可修改节拍器的节奏,如图 6-19 所示。

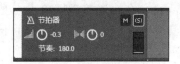

图 6-19　节拍器设置

第7章　多轨音频高级编辑与修饰

Audition CC 提供了丰富的多轨编辑处理功能,可以让使用者轻松地对音频进行编辑与修饰。在 Audition CC 的多轨界面中插入一个音频文件,就可以在对应轨道位置生成一个音频剪辑。使用者可以通过"移动工具"将剪辑调整到该轨道或其他轨道的不同位置,也可以将该剪辑进行非破坏剪辑,在不影响原音频文件的情况下,调整该剪辑的各项属性。

7.1　编辑多轨音频

在 Audition CC 的多轨界面中,用户可以根据需要进行轨道静音、删除素材、备份素材等操作。

7.1.1　将多轨中的某个音频片段调整为静音或单独播放

在多轨界面中,可以让某些轨道静音,而让其他轨道正常播放;也可以让某些轨道单独播放,而让其他轨道静音。

1. 使轨道静音

在"编辑器"或"混音器"界面中,在轨道控制区单击点亮"M(静音)"按钮,可以使该条轨道在播放时保持静音,而其他轨道不受影响,该操作可同时在多条轨道中进行。"M(静音)"按钮意为 Mute,是该英文的简写,如图 7-1 和图 7-2 所示。

图 7-1　编辑器静音按钮

图 7-2 混音器静音按钮

2. 使轨道单独播放

在"编辑器"或"混音器"界面中,在轨道控制区单击点亮"S(独奏)"按钮,可以使该条轨道在播放时只播放这一轨道,该操作可同时在多条轨道中进行。"S(独奏)"按钮意为Solo,是该英文的简写。

7.1.2 拆分并删除一段音频素材

在多轨音频剪辑中,会出现音频素材过长的现象,需要将该音频拆分成若干单独的音频文件,或将多余部分删除,此时就需要使用 Audition CC 中的拆分功能,具体操作如下。

(1)将时间轴控制线(红线)拖动到需要拆分的关键点,可通过第 6 章的"放大(时间)"按钮横向放大轨道时间线,进行精准操作。

(2)选中需要拆分的音频素材,将光标移至需要拆分的音频波形图内并右击,在弹出的快捷菜单中选择"拆分"命令,即可将该音频拆分为两个音频素材。

(3)如需使多条轨道在同一时间轴下进行拆分,则选中多条轨道并右击,在弹出的快捷菜单中选择"拆分播放指示器下的所有剪辑"命令,对所有轨道音频进行拆分,如图 7-3所示。

(4)拆分音频素材后,需要删除多余的片段,如要保持音频位置不变,则选中多余的片段并右击,在弹出的快捷菜单中选择"删除"命令,或直接按 Delete 键;如删除多余片段

图7-3　拆分音频

后需剩余片段置于最前或与上一音频素材相连，则执行"删除→波纹删除→所选剪辑"命令，如图7-4所示。

图7-4　删除音频

7.1.3　将多轨音频进行备份

完成多轨音频的拆分和删除后，可将该工程文件进行备份。Audition CC具有自动备份功能，也可自行保存。

1. 设置自动备份时间及位置

在菜单栏中选择"编辑→首选项→自动保存"命令，可调整自动保存的频率和位置。

2. 手动备份

在菜单栏中选择"文件→另存为"命令，单击"文件名"可修改多轨会话名称，单击"浏览"按钮可修改工程文件的存储位置，如图7-5所示。

图7-5　备份工程文件

　　如需将某一音频片段进行备份,选中该音频波形图并右击,在弹出的快捷菜单中选择"导出缩混→所选剪辑"命令,进入"导出多轨混音"对话框,单击"浏览"按钮可修改文件名称、存储位置及格式。

　　如需将整个多轨会话进行合成并保存,则选中整个多轨会话并右击,在弹出的快捷菜单中选择"导出缩混→整个会话"命令,如图7-6所示。

图7-6　备份音频

7.1.4　匹配素材音量

　　在多轨编辑页面中,导入的音频素材声音响度会存在一些差异,此时可以使用Audition CC自带的匹配响度工具,将各个音频素材的响度调整均衡。

　　(1)建立多轨编辑页面后,在菜单栏中选择"窗口→匹配响度"命令,此时该功能对话框会默认出现在左侧插件栏中。

　　(2)单击进入"匹配响度"界面,将需要调整音量的素材拖入该对话框空白处,单击"匹配响度设置",再单击"匹配到"即可修改响度匹配规则。

　　(3)单击"运行"按钮,稍等片刻后,响度匹配完成,从"文件栏"将匹配完成的音频素材拖入轨道,如图7-7所示。

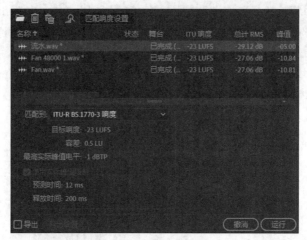

图 7-7　匹配素材音量

7.1.5　自动语音对齐

在多轨编辑页面中，按下 Ctrl 键同时选中两条音频并右击，在弹出的快捷菜单中选择"自动语音对齐"命令。在弹出的对话框中，为"参考剪辑"选择为一条音频作为参考；在"未对齐"中为"参考声道"选择一种对齐方式。

在"对齐"选项中选择一种对齐方式，此处共有 3 种对齐方式："最紧凑的对齐""平衡对齐和伸缩"及"最光滑的伸缩"。

选择完成后单击"确定"按钮，即可完成"自动语音对齐"操作，如图 7-8 所示。

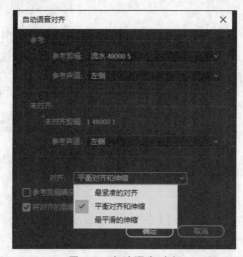

图 7-8　自动语音对齐

7.1.6　重命名多轨素材

在多轨编辑页面中，经常出现大量音频素材同时存在于轨道中的现象，为了使用便捷，可将每个音频素材重新命名。选择需要重命名的音频素材并右击，在弹出的快捷菜单中选择"重命名"命令，在音频标题栏输入文字，如图 7-9 所示。

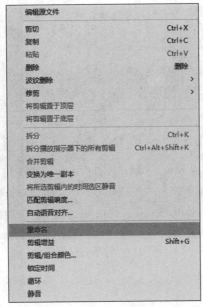

图 7-9 重命名多轨素材

也可选中音频素材后,在功能工具栏的"属性"界面更改素材名称,如工具栏内没有"属性"界面,则可在菜单栏的"窗口"中勾选"属性",如图 7-10 所示。

图 7-10 属性重命名

7.1.7 设置素材增益

在多轨编辑页面中,可以对单个素材增益进行调整,相对于第 6 章设置轨道音量而言,这种方式只对一个音频生效,轨道内的其他音频不受影响。

选中需要调整的音频素材并右击,在弹出的快捷菜单中选择"剪辑增益"命令,在工具栏中的"属性"界面输入相应的数值并按 Enter 键即可。也可拖动数字前方的按钮进行调整,向左为降低音量,向右为增大音量。如需大幅调整音量,可按住 Shift 键再拖动光标;如需小幅微调,可按住 Ctrl 键再拖动光标,如图 7-11 所示。

图 7-11 设置素材增益

7.1.8 锁定时间

在多轨编辑页面中,往往会对多个音频素材进行时间线调整,但对于已经完成调整的音频,很容易造成误操作,为了避免这一问题出现,可对一个或多个音频素材进行锁定,让该音频素材不会再被光标拖动。

选中需要锁定的音频素材并右击,在弹出的快捷菜单中选择"锁定时间"命令,即完成锁定。

需要解锁时,再次执行该操作,取消勾选"锁定时间"即可,如图 7-12 所示。

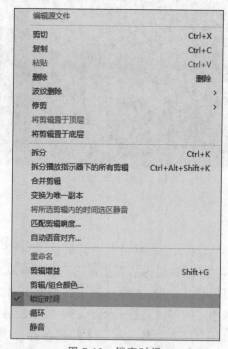

图 7-12 锁定时间

7.2 删除素材与选区

在 Audition CC 的多轨界面中，用户可以根据需要删除或调整素材。

7.2.1 删除已选素材

在多轨编辑页面中，可将一个或多个不使用的素材从轨道删除。

选中需要删除的音频素材并右击，在弹出的快捷菜单中选择"删除"命令，或按 Delete 键即可。

如需用后续音频素材填充删除位置，则选中后续音频素材并右击，在弹出的快捷菜单中选择"波纹删除→所选剪辑"命令，如图 7-13 所示。

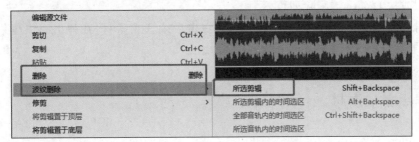

图 7-13 删除已选素材

7.2.2 删除已选素材内的时间选区

在菜单栏下方单击"时间选择工具"或按快捷键 T，选中需要删除的音频素材，按住鼠标左键拖动鼠标指针框选需要删除的片段，右击，在弹出的快捷菜单中选择"删除"命令，或按 Delete 键删除即可。

如需用后续音频素材填充删除位置，则选中后续音频素材并右击，在弹出的快捷菜单中选择"波纹删除→所选剪辑内的时间选区"命令，如图 7-14 所示。

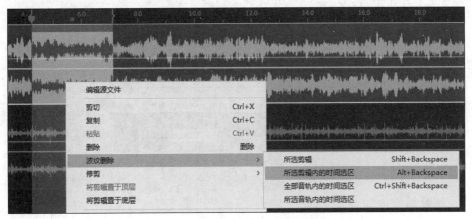

图 7-14 删除已选素材内的时间选区

7.2.3 删除全部轨道内的时间选区

上一步操作是针对单条音频素材的,而这一步操作可将所选时间选区内的所有轨道的音频素材删除。

使用"时间选择工具"框选需要删除的时间范围,使用快捷键 Ctrl＋A 全选所有轨道,右击,在弹出的快捷菜单中选择"删除"命令,或按 Delete 键删除即可。

如需用后续音频素材填充删除位置,则右击后续音频素材,在弹出的快捷菜单中选择"波纹删除→全部音轨内的时间选区"命令。

7.2.4 删除所选音轨内的时间选区

假设一个时间选区内存在多条音频素材需要删除,且均处于同一轨道,则可使用该操作。

使用"时间选择工具"框选需要删除的时间范围,右击,在弹出的快捷菜单中选择"删除"命令,或按 Delete 键删除即可。

如需用后续音频素材填充删除位置,则右击后续音频素材,在弹出的快捷菜单中选择"波纹删除→所选音轨内的时间选区"命令。

7.3 编组多轨素材

在 Audition CC 的多轨界面中,用户可以根据需要将多条音频素材进行编组,统一处理。

7.3.1 将多段音乐进行编组

在多轨编辑页面中,按住 Ctrl 键选中需要编组的多条音频并右击,在弹出的快捷菜单中选择"分组→将剪辑分组"命令,或使用快捷键 Ctrl＋G 即可。

7.3.2 重新调整编组音乐位置

完成音频编组后,该编组的音频将一同受到调整影响。

如需调整编组音乐位置,在菜单栏下方单击"移动工具",或使用快捷键 V,将鼠标指针替换为"移动工具",随后选择编组内的任意一条音频,长按鼠标左键即可拖动编组音乐位置进行调整,如图 7-15 所示。

图 7-15　移动工具

7.3.3 移除编组内的音乐片段

如在编组中,在不解除编组的前提下对单个音频进行调整或移除,选中需要移除的

音频并右击,在弹出的快捷菜单中选择"分组→从组合中移除焦点剪辑"命令即可,或在弹出的快捷菜单中选择"分组→挂起组"命令,随后再次单选该音频,右击,在弹出的快捷菜单中选择"删除"命令,或使用 Delete 键删除即可。

7.3.4　将音乐片段从编组中解散

如需要解散整个编组,则再次选择"分组→将剪辑分组"命令,取消勾选"将剪辑分组",如图 7-16 所示。

图 7-16　解散编组

7.4　淡入与淡出

在 Audition CC 的多轨界面中,当处理音频文件时,可以利用 AU 的交叉淡化功能处理音乐间的过渡,使之更加自然。

7.4.1 设置音频淡入效果

淡入效果可调整音频的起始声音由弱到强,使声音出现得比较自然。

(1)选中需要调整的音频素材,选择波形图左上角的方形双色按钮并右击。

(2)在弹出的快捷菜单中选择"淡入"命令,确保"淡入"按钮被选中。

(3)这时波形图前端出现一条黄色线条,按空格键播放音频。

(4)拖动方形双色按钮可调整淡入的强弱。

淡入效果如图 7-17 所示。

图 7-17　淡入效果

7.4.2 设置音频淡出效果

淡出效果可使音频结束得较自然,方法和淡入类似。

(1)选中需要调整的音频素材,选择波形图右上角的方形双色按钮并右击。

(2)在弹出的快捷菜单中选择"淡出"命令,确保"淡出"按钮被选中。

(3)这时波形图前端出现一条黄色线条,按空格键播放音频。

(4)拖动方形双色按钮可调整淡出的强弱。

淡出效果如图 7-18 所示。

图 7-18　淡出效果

7.4.3 启用自动淡化功能

自动淡化功能可使两条音频在同一轨道交叉时,自动产生淡入淡出效果,该功能软件默认启用。

(1)将两条音频置于同一条轨道,拖动其中一条音频,使之和另一条音频有部分交叉。

(2)选中其中一条音频,右击其交叉位置的方形双色按钮,确保"已启用自动淡化"功能被勾选。

(3)选择"对称"可使淡入淡出效果相对统一。

(4)选择"非对称"可将其中一条音频效果进行自定义,但一般来说,若淡入强,则淡

出弱;若淡入弱,则淡出强。

(5)选择"线性"可使淡入淡出效果更加直接。

(6)选择"非线性"可使淡入淡出效果更加委婉。

淡入淡出效果如图 7-19 所示。

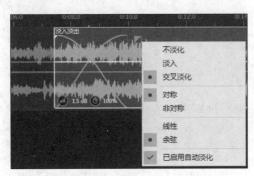

图 7-19　淡入淡出效果

第 8 章　录音

在 Audition CC 中,可以自行录制麦克风输入的音源或计算机内部的声音,并对音频做进一步处理。

8.1　录音流程

我们在寻找音频素材时,有时发现某些影视作品或游戏中有需要使用的素材,但是因为没有下载或提取方式,而无法获得。此时使用 Audition CC 中的录制功能就可轻松地将所需素材录制下来。

有时需要使用更加精准的音频素材,但网络上的资源无法满足需求,这时就可以使用录制功能自行将所需音频录制下来,同时,录制音频也是音频编辑中基础但重要的一环。

8.2　录音前的硬件准备

通常,录音分为外录和内录两种方式。可根据不同的需要选择不同的录制方法,同时也需要选择不同的录制硬件。

8.2.1　录制来自麦克风的声音

通过麦克风录制时,需要使用对应的设备载体。

首先需要一台装有 Audition CC 的计算机、一支麦克风,另外根据麦克风的类型还需准备声卡、话筒放大器和防喷罩等硬件。如果对音质追求较高,还可准备一个监听音箱、监听耳机或调音台。准备完成后,需要保证这些设备的连接正确。

图 8-1　声卡

首先需要确定麦克风的输出接口,一般来说,现在主流麦克风的接口为 USB 和 XLR (卡侬)。如果是 USB 接口,话筒一般具有内置声卡功能,插入计算机 USB 接口就可使用;而 XLR 接口一般针对中高端麦克风,它是一种模拟接口,需要借助声卡才能与计算机连接,如图 8-1 所示。

8.2.2 录制来自外接设备的声音

除麦克风录制外,还可以录制来自 DVD/VCD、录音机或电子琴等设备的声音。

录制此类设备时,需要使用音频线(声源输入线)将其与计算机连接。音频线的种类有很多,现在主流的产品一般使用 3.5mm 双声道音频线,或 3.5mm+RCA(莲花头)的接口方式,如图 8-2 所示。将接口接入对应的插口即可。

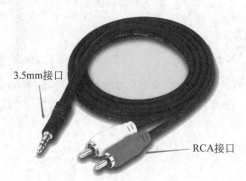

3.5mm接口

RCA接口

图 8-2 外接设备接口

8.2.3 录音环境的选择

通过麦克风或外接设备录制时,为了达到理想的录音效果,录音环境需要作出一些调整。

首先,录音的房间需要有专业的声学装修,防止驻波对录入的音频造成影响。驻波,也叫房间模式,具有反射声波的作用。当中频和高频声波在房间里来回弹射时,会带来悦耳的氛围感——现场感——或造成不悦耳人造现象,就像颤动回声。当低频声波在墙面上反射时,它们的表现方式有些不同。

其次,摆放音箱时,要尽可能保证两个音箱之间的距离(Z)、每个音箱与人耳的距离(X、Y)相等($X=Y=Z$),这样我们听到的声音才会更加准确,如图 8-3 所示。

另外,录音时,话筒的位置也将直接影响录音效果。如果是单声道单话筒人声录音,则需要将话筒置于人嘴前至少一拳距离且略高于嘴巴但低于鼻子的位置,如图 8-4 所示;如果是双话筒立体声录音,则需重叠摆放两支话筒。

Z

$X=Y=Z$

X Y

图 8-3 音箱的摆放

图 8-4 单声道录音

8.3　内录与外录

内录和外录在专业录音中是常见的录音方式,区别主要是音频信号传输的途径不同。

8.3.1　内录

内录,是指在录音时声音直接通过电子信号或线缆传播,没有实际的物理传播。这种录音方式不存在音源实际发出的声音,比如将计算机中播放的音乐录制下来。

(1) 在 Windows 10 任务栏右下角右击音量图标,在弹出的快捷菜单中选择"声音"命令。

(2) 进入"声音"控制面板,选择"录制"选项卡。

(3) 在"录制"页面空白处右击,在弹出的快捷菜单中勾选"显示禁用的设备"。

(4) 右击"立体声混音",在弹出的快捷菜单中勾选"显示已断开连接的设备",如图 8-5 所示。

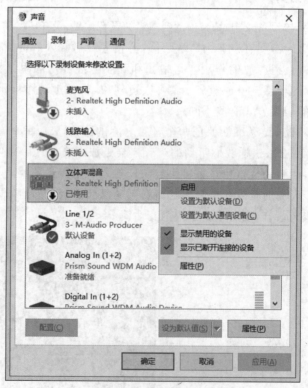

图 8-5　启用立体声混音

(5) 进入 Audition CC,选择"编辑→首选项→音频硬件"命令,在"默认输入"下拉列表中选择"立体声混音",如图 8-6 所示,单击"确定"按钮。

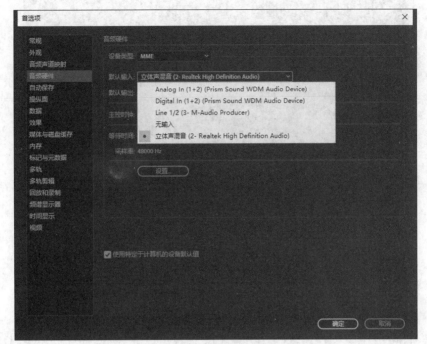

图 8-6　音频硬件设置

（6）新建一个音频文件编辑器，随后在计算机中播放需要录制的音频，在"编辑器"面板中单击"录制"按钮开始录制。录制完成后再次单击"录制"按钮即可结束内录，如图 8-7 所示。

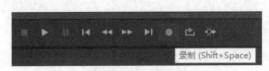

图 8-7　音频录制

8.3.2　外录

外录，是指在录音时声音通过物理介质进行传播，并由麦克风将声音信号转化为模拟信号传递给计算机，由计算机变换为数字信号进行存储，这一过程除麦克风参与外，还需要声卡介入，使用声卡的数模转换（ADDA）功能。

（1）将麦克风及声卡连接好并插入计算机，在 Windows 10 任务栏右下角右击音量图标，在弹出的快捷菜单中选择"声音"命令。

（2）进入"声音"控制面板，选择"录制"选项卡。

（3）确认麦克风或声卡的信息已出现在该界面，如没有出现，则尝试安装声卡驱动。

（4）进入 Audition CC，选择"编辑→首选项→音频硬件"命令，在"默认输入"下拉列表中选择声卡或麦克风，如图 8-8 所示，单击"确定"按钮。

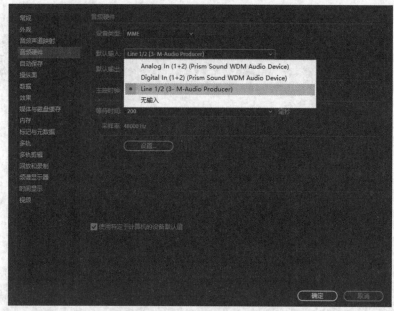

图 8-8　话筒硬件设置

（5）新建一个音频文件编辑器，在"编辑器"面板中单击"录制"按钮开始录制，保持适当的话筒距离。录制完成后，再次单击"录制"按钮即可结束。

第 9 章　应用效果器处理音频

在 Adobe Audition CC 中可以对音频素材添加效果，让声音更满足我们的需求。Audition CC 中自带了几十种效果器，还有一些与 Audition CC 相兼容的第三方插件也可以对素材进行编辑。添加效果有以下 3 种办法。

- 效果组。能组合多达 16 种效果器，可以启用或禁用这些效果器，也可以添加、删除、替换或重新排序这些效果器。但注意，效果组对音频素材本身不产生改变。在编辑模式下添加的效果组不会影响多轨模式下该素材的效果。
- "效果"菜单。从"效果"菜单中可以选择单个效果，用于当前选定的音频。当只需要应用一种特定效果时，使用此菜单比使用效果组更快。"效果"菜单中的某些效果在效果组中不可用。（采用这种方式添加效果，音频素材将发生改变，成为添加效果后的素材，可以说对原素材是具有破坏性的）
- "收藏夹"菜单。收藏夹可以理解为曾经使用过的非常喜欢的一些效果的组合，将它们收藏起来，是使用效果的快速方法。选择收藏的效果可直接添加运用。

9.1　效果组的基本操作

在 Adobe Audition CC 中可以为声音提供多种效果，效果组里的大多数效果可以在波形编辑器和多轨编辑器中使用，但有些只能在波形编辑器中使用。通过使用效果可以实现对选中声道添加特效。

9.1.1　显示效果组

首先选择"窗口→工作区→默认"命令，然后选择"窗口→工作区→重置为已保存的布局"命令重置工作区，这样就可以看到效果组了。

9.1.2　运用效果组处理音频

（1）选择"文件→打开"命令，打开需要操作的素材。

（2）单击"循环播放"按钮，使素材循环持续播放。单击"播放"按钮或直接单击"空格"试听素材循环，然后单击"停止"按钮或按"空格"键，如图 9-1 所示。

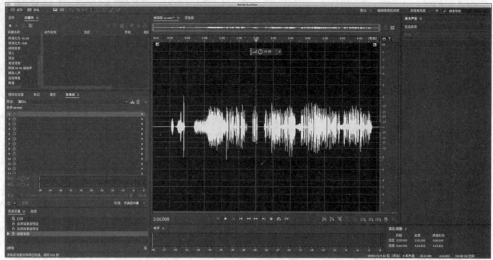

图 9-1 播放素材

（3）"效果组"面板一共有 16 个插槽。每个插槽都可以插入一个效果器，还有一个效果器开关按钮。预设中有很多预设好的选项，插槽的下方有电平表，如图 9-2 所示。

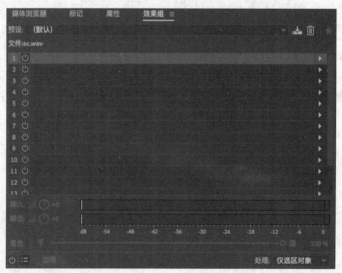

图 9-2 效果组面板

注意：虽然在效果组中的效果是串联的，也就是说，音频文件先进入第 1 个效果器，再进入第 2 个效果器，从第 2 个效果器再进入第 3 个效果器……以此类推，直到最后一个效果器输出为止。效果器不必连续排列，每个效果器之间可以有空白档位。

9.1.3 编辑效果夹内的音轨效果

（1）要插入一个效果器，请单击插入位置后的右向箭头，然后从菜单中选择一个效果（以吉他套件为例）。第 1 个效果器选择"特殊效果→吉他套件"命令，如图 9-3 所示，打开"组合效果-吉他套件"窗口，如图 9-4 所示。

（2）第 2 个效果器（以回声为例）选择"延迟与回声→回声"命令，如图 9-5 所示。

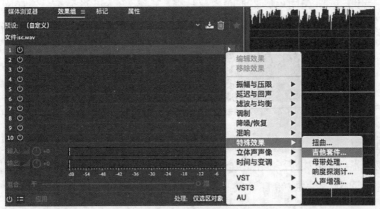

图 9-3 选择效果

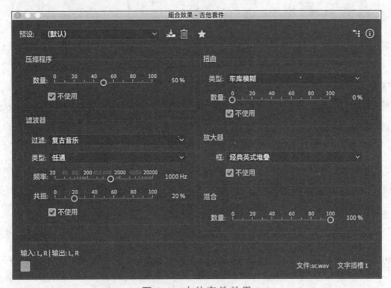

图 9-4 吉他套件效果

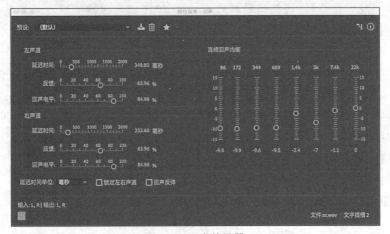

图 9-5 回声效果器

（3）单击开关按钮关闭（旁通）回声效果。按"空格"键开始播放，然后依次打开和关闭吉他套件效果器的开关按钮，以了解吉他套件如何更改声音，如图9-6所示。

图9-6　打开/关闭吉他套件效果器的开关按钮

（4）停止播放时，可以选择效果器的预设。打开"吉他套件"窗口中的"预设"下拉列表，选择"超市扬声器"命令，然后开始播放，这样会听到类似于从超市扬声器中传出的声音。

（5）单击"回声"开关按钮打开效果器，这样就会听到回声效果。

9.2　管理"效果组"面板

9.2.1　启用与关闭效果器

在效果组中可启用单个效果器、多个效果器或所有效果器。

- 单击"效果组"面板左下角的主开关按钮，可以关闭（旁通）所有已启用的效果器。
- 右击任何效果器的插入位置，在弹出的快捷菜单中选择"切换效果组的开关状态"命令。
- 要关闭（旁通）多个效果，请在按住"Ctrl键（Windows）或按住Command"键（macOS）的同时单击需要关闭的效果器，选好后，右击。在弹出的快捷菜单中选择"切换所选效果的开关状态"命令。
- 通过效果组中每个效果器的开关按钮也可以打开或关闭其对应的每个效果器。

9.2.2　收藏当前效果组

在音频制作过程中，有可能对一类音频使用同样的效果组，所以我们可以对效果组进行收藏，方便随时取用。效果组的收藏，在波形编辑器和多轨编辑器中都能完成。

（1）在效果组中设置好效果器的组合后，单击效果组右上角的"将当前效果组保存为一项收藏"，如图9-7所示。

（2）在"保存收藏"对话框中为收藏命名，然后单击"确定"按钮。在收藏夹中就可以看到我们创建的收藏了。

当不需要某个收藏时，可以把它从"收藏夹"面板中删除。

（1）在"收藏夹"面板的列表中单击要删除的收藏名称，使其处于选中状态。

（2）单击"收藏夹"面板顶部的"删除所选收藏"按钮，如图9-8所示。

（3）在弹出的对话框中单击"是"按钮，收藏就被删除了。

除了收藏效果器组合，收藏夹还可以收藏更多的设置，如衰减和振幅调整。

（1）以下操作任意之一都可以开始录制收藏。

- 在"收藏夹"面板中单击"录制新收藏"按钮，如图9-9所示。
- 在菜单中选择"收藏夹→开始记录收藏"命令，如图9-10所示。

图 9-7 将当前效果组保存为一项收藏

图 9-8 删除收藏

图 9-9 录制新收藏

（2）按照需要依次操作效果器、淡入、淡出、振幅调整等。

（3）完成后，以下任意操作之一都可以停止录制。

- 在"收藏夹"面板中单击"停止录制"按钮。
- 在菜单中选择"收藏夹→停止录制收藏"命令。

（4）在"保存收藏"对话框中为新收藏命名，然后单击"确定"按钮。

图 9-10　开始记录收藏

9.2.3　保存效果组为预设

只有单一的效果处理或包含多个效果器的完整效果组配置都可以保存为一个预设,单个效果和多效果器效果组的预设保存是相似的。

1. 创建单独的效果预设

下面以"增幅"为例详细介绍。

(1) 选择"文件→打开"命令,打开一个音频文件。

(2) 选择"效果→振幅与压限→增幅"命令,在"左侧"和"右侧"增益数字中都输入+6dB,如图 9-11 所示。

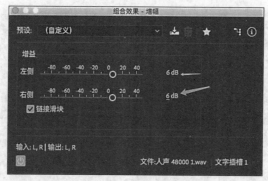

图 9-11　增幅输入

(3) 单击"预设"右侧的存储标志小按钮,如图 9-12 所示,会弹出"保存效果预设"对话框。

(4) 输入预设的名称,如"+6dB 的确很吵呀",然后单击"确定"按钮,预设名称随后会显示在"预设"下拉列表中,如图 9-13 所示。

2. 创建使用多个效果器的预设

当在效果组中创建了需要多次使用的多种效果器组合时,也可以将它们保存为

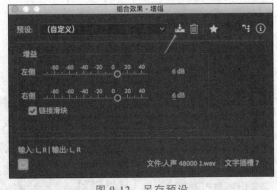

图 9-12　另存预设

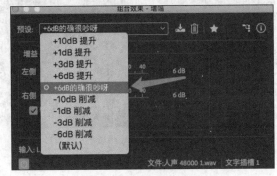

图 9-13　保存后的预设

预设。

（1）调整好效果设置后，单击"效果组"面板中"预设"右边的"将效果组保存为一个预设"按钮，如图 9-14 所示，会弹出"保存效果预设"对话框。

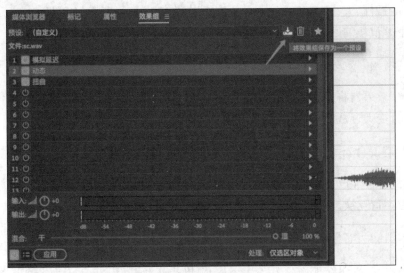

图 9-14　保存效果预设

（2）在"保存效果预设"对话框中输入预设名称，然后单击"确定"按钮，预设名称随后会显示在效果组中的"预设"下拉列表里。

9.2.4 删除当前效果组

如果要删除预设,先从"预设"下拉列表中选择它,如图 9-15 所示,然后单击"将效果组保存为一个预设"按钮右侧的"删除预设"按钮。

图 9-15 删除预设

9.3 "振幅与压限"效果器

"振幅与压限"效果器改变的是电平和声音的动态。在振幅与压限中我们通常需要改变声音的振幅、大小、速度等,目的是缩小整段音频中最大音量和最小音量之间的差值,将这个差值压缩之后的音频信号一般听起来更响亮。

9.3.1 "增幅"效果器

"增幅"效果器将音频文件的音量变大或变小。但要注意,如果通过增加振幅使音频文件的音量变大,应注意增益后的音频最高峰值不超过 0dB,否则就会失真。

9.3.2 声道混合器

声道混合器能改变左、右声道的信号的音量大小,可用来将立体声转换为单声道,或者将左、右声道互换。

9.3.3 "消除齿音"效果器

"消除齿音"效果器能减少人声中的齿音(嘶声)。消除齿音有以下 3 个步骤。
(1)识别存在齿音的频率。
(2)确定齿音的范围。
(3)设置一个阈值,如果齿音的音量大于阈值,就会自动降低指定范围内的齿音,这

样就能在保持人声清晰度的同时让齿音不那么突出。可以在面板中勾选"仅输出齿音"，如图9-16所示，监听齿音部分并消除。一般来讲，实际上是将齿音减小，不能做到完全消除。

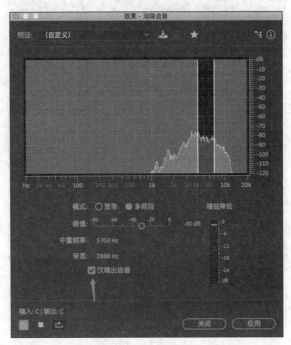

图9-16　消除齿音

9.3.4　"动态处理"效果器

这是一个非常重要的效果器，特别是在处理人声时，它的作用非常大，有时甚至可以做到化腐朽为神奇。明白这个效果器的工作原理后，很多配音员在配音时所用的嗓音都要跟着这个效果器的特性而专门塑造。

在标准的放大器中，输入和输出之间的关系是线性且等比的，如果增益为1，则输出信号与输入信号相同；如果增益为2，则输出信号的电平将是输入信号电平的2倍。

"动态处理"可以将大的输入信号变化成小的输出信号，把小的输入信号增加产生成大的输出信号，这种变化称为压缩；把小的输入信号进一步减小成小的输出信号，把大的信号继续变化成大的信号，这种变化称为扩展。"动态处理"可以同时在一个范围内扩展信号，在另一个范围内压缩信号。注意，"动态处理"效果器的图形显示中，横轴是输入信号，纵轴是输出信号。

压缩可以使人感觉听到的声音更大。扩展则不太常见，它有一个用法是扩展不需要的低电平信号（如电流声），以进一步降低其电平，扩展动态范围，得到更清晰的声音。压缩和扩展都有特殊效果。

熟悉动态处理的一种简单方法是加载各种预设，聆听它们如何影响声音，并将听到的内容与图表上看到的内容关联起来，如图9-17所示。

这里选择"3：1，扩展＜10dB"预设。蓝线表示输入信号（原始音频）和输出信号（效

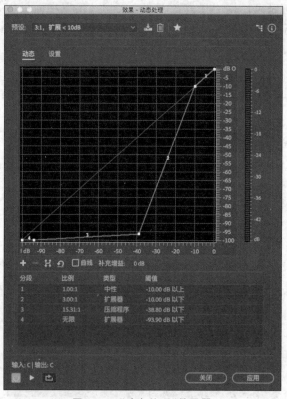

图 9-17 "动态处理"效果器

果器处理后音频)之间的函数关系。

可以看到,当输入信号从 −100dB 变为 −40dB 左右时,输出信号从 −100dB 变为 −95dB。因此,动态处理器已将输入动态范围的 60dB 压缩为输出变化的 5dB(因为在不改变动态的情况下,应该也是从 −100dB 到 −40dB)。但输入的 −40dB 到 0dB 这部分,对应输出是 −95dB 到 0dB。因此,动态处理器将输入动态范围的 40dB 扩展到输出动态范围的 95dB(理由同前)。

蓝线上有许多小正方形控制点,可以直接拖动它们手动调整蓝线。每段蓝线都有一个很小的片段序号,图表下面有关于每段的信息。

- 片段序号。
- 输出和输入之间的关系,用比例表示。
- 该段的类型是扩展、压缩,或是中性。
- 扩展或压缩作用的阈值(电平范围)。

尝试一些其他预设或者自己随意拖动小方块调整"动态处理"效果器,如图 9-18 所示。注意,当进行一些激进的变化时,为了听力不受损,请调小输出音量。

注意:基本的压缩和扩展可以解决许多需要动态控制的音频问题。然而,动态处理器非常复杂,比如增益男声的"气泡音"增强配音的"颗粒感",需要使用者在实践中不断寻找需要增益的范围,效果器中的设置面板允许进一步进行设置。有关其他"动态处理"效果器参数的详细信息,请参阅 Audition 在线帮助。

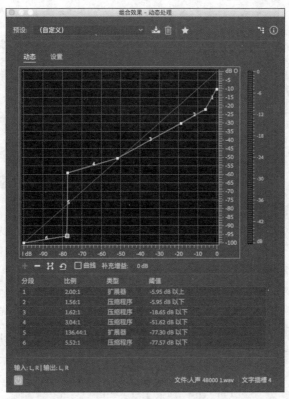

图 9-18 随意调整效果器

9.3.5 "强制限幅"效果器

就像割草机修剪草坪限制草坪的最高高度一样,限制器会限制音频信号的最大输出电平。例如不希望音频文件超过−10dB,但实际上仍有一些峰值达到−10dB,我们可以把限制器振幅设置为−10dB,但这和简单的音量衰减不同(音量衰减降低了所有信号的电平),因为低于−10dB的电平将保持不变,我们只是像剃刀一样把高于−10dB的峰值削掉了。

这个限制器还具有输入增强参数,可以让小的信号增强,让声音听起来更响。比如将最大振幅设置为−1dB,然后提升输入电平 6dB,同时限制器将把输出电平限制为−1dB 来防止失真。我们可以尝试听听这对混音的影响。

选择一个音频素材,然后选择"振幅和压限→强制限幅"命令,如图 9-19 所示。可以拖动滑块或蓝色数字,或单击并键入新数字以更新设置。

设置最大振幅数值为−1dB,这能确保信号不会达到零,实际上默认设置为−0.1dB,这样设置是为了输出信号超出电平红色区域而失真。

将输入增益提高到 6dB 以上,就会把所有声音都增加 6dB(如果增加后超出−1dB,则该信号最高只能达到−1dB)。

"释放时间"用来设置当信号不再超过最大振幅时,限制器停止限制所需的时间。大多数情况下,使用默认值就可以了。

"预测时间"用来设置允许限制器对快速瞬变做出反应。默认设置可以使用,但是如

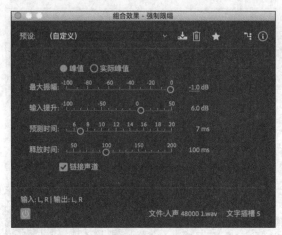

图 9-19　强制限幅

果瞬变听起来很模糊,则可以尝试增加预测时间。

完成这些设置的实验后停止播放。

注意:强制限幅很容易被过度使用,经过一定的输入增强后,声音会变得失真,所以在录音时就应该找到一个让电平最高不超出红色区域的极限值,这样才方便得到干净且好用的声音信号。对独奏乐器和人声来说,强制限幅通常可以比复杂素材提高更多的音量。

9.3.6　单频段压缩器

单频段压缩器是动态范围压缩的"经典"压缩器,也是学习压缩工作原理的不错实例。

在"动态处理"中提到,压缩会改变输出信号与输入信号之间的关系。其中两个最重要的参数是阈值(压缩开始发生的电平)和比率,它们决定了输入信号的变化量。

关闭其他文件并打开一段素材,同时删除当前加载的所有效果器。

在任意一个效果器插入位置插入"振幅和压限→单频段压缩器",如图 9-20 所示。

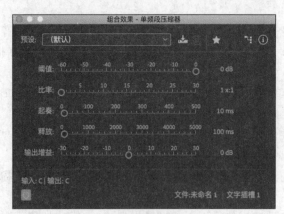

图 9-20　单频段压缩器

然后开始播放,在"(默认)"预设的情况下,随意移动"阈值"滑块。会发现不产生任

何变化,因为比率默认为 1:1。

当阈值为 0dB 时,将"比率"随意移动,也不会产生任何变化,因为阈值上没有任何内容可以被"比率"滑块影响。所以,我们需要在这两个控件之间来回切换以实现正确的压缩量。

将"阈值"滑块设置为-20dB,然后将"比率"滑块从 1 开始慢慢增加,越往右,声音变得越大。

把"比率"设置为 10,滑动"阈值"滑块进行实验,阈值越低,声音被压缩的量就越大。当阈值低于-20dB 时,10:1 的比率会让声音被压缩到无法使用。现在将"阈值"滑块保持在-10dB,如图 9-21 所示。

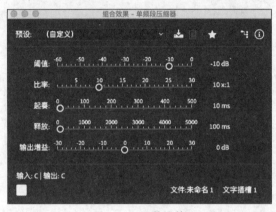

图 9-21　调整滑块

此时可以观察"效果组"面板的输出电平表。当关闭(旁通)单频段压缩器时,电平表的动态变化更多,峰值也更明显。启用单频段压缩器时,信号的峰值动态变化不大,更均匀。

"起奏"参数能在信号超过阈值后和压缩发生之前设置一个时间延迟。使用默认的 10ms 起奏时间时,在压缩开始之前有最多 10ms 的冲击瞬变音频可以出现,这能保留一些信号的自然冲击感。

如果将起奏时间设置为 0ms,会发现电平表的峰值进一步减小,这意味着单频段压缩器输出增益可以更高。

将单频段压缩器的输出增益设置为 6dB,当在启用和关闭(旁通)之间切换时,峰值水平是相同的,但开启之后的版本听起来"更响",如图 9-22 所示。

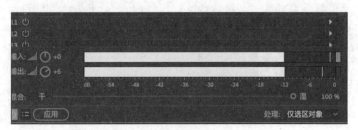

图 9-22　增益 6dB 的电平

为了让声音变得更加自然、平滑,一般将"释放"时间设置为 20ms~1000ms。

9.3.7　多频段压缩器

多频段压缩器是单频段压缩器的升级版。它的频谱有 4 个频段,每个频段都有属于自己的压缩器,所以可操作性更丰富。

因为多频段压缩器的频段是单频段压缩器的 4 倍,所以它的操作难度比起单频段压缩器来说成倍数级增长。熟悉多频段压缩器控制的方法就是不断加载各个预设,然后试听结果之间的区别。

每个频段都有一个"s(独奏)"按钮,单击该按钮可以听到所选频段独奏的效果。

9.3.8　语音音量级别

语音音量级别效果器由 3 个处理器组成:调制电平、压缩和噪声门。通过它们可实现旁白音量的平均化,并减少背景噪声。

9.3.9　电子管建模压缩器

电子管建模压缩器和单频段压缩器具有相同的参数,但又略有不同,它的音质听起来略有一丝电子、迷幻感。可以用和单频段压缩器中相同的步骤摸索电子管建模压缩器。

9.4　"调制"效果器

"调制"效果器的使用并不是为了解决问题,而是以特殊效果的形式丰富声音的色彩。这些效果通常会产生非常有意思的声音,其中包含的预设都很有韵味,可以从预设开始进行调整,以获得所需的效果。

9.4.1　"和声"效果器

"和声"效果器可以把一个声音变成有合奏感的声音。这种效果器实际上是用延迟的效果在原信号上创建额外的"声音",延迟的时间是可以调整的。

注意:"和声"效果器最好用于立体声信号。

9.4.2　"镶边"效果器

与"和声"效果器一样,"镶边"效果器也是用短时延迟,但时间更短,可以产生一个生动的声音,听起来有些复古迷幻的感觉。

9.4.3　"和声/镶边"效果器

"和声/镶边"效果器提供了和声或镶边的选择,每一个选择都是"和声/镶边"效果器的简化版本。

9.4.4　移相器

移相器与镶边类似,可以使用它丰富的预设试听处理后的音频效果。

9.5　专题课堂——特殊效果器

特殊效果器包括那些不属于任何类别的效果器。

9.5.1　"扭曲"效果器

"扭曲"效果器,可以对音频信号进行处理,形成不对称的失真,从而产生一些特殊的音响效果。

9.5.2　人声增强

人声增强效果是一种非常简单且好用的效果,它只有男性、女性和音乐 3 个选项,如图 9-23 所示。选择"男性"或"女性"选项,可以让语音更清晰。选择"音乐"选项,可以降低干扰语音的频率。

图 9-23　人声增强

9.5.3　"吉他套件"效果器

"吉他套件"效果器能模拟吉他信号的处理器,效果非常丰富,如图 9-24 所示。

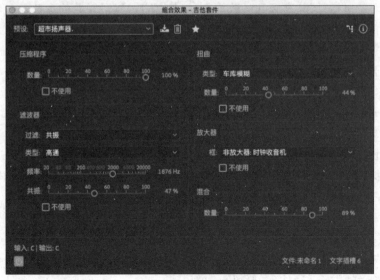

图 9-24　吉他套件

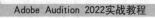
"吉他套件"效果器主要有4个处理器,每个处理器都可以单独启用或关闭。

注意:吉他套件可以对所有音频进行处理,笔者就常用吉他套件中的"超市扬声器"预设对人声进行处理,得到类似于从收音机里播放出的人声效果。我们可以逐个尝试预设,了解吉他套件的具体效果。

9.5.4 母带处理

可以把"母带处理"效果器看作一种快速对素材进行整体处理的方法,效果器界面如图9-25所示。

图9-25 母带处理

母带处理包含以下效果器。

- 均衡器:包括低频、高频和参数均衡(峰值/陷波)频段。它的参数与参数均衡器中相同的参数原理相似。
- 混响:根据需要添加。
- 激励器:产生高频内容,它不同于传统的均衡器高频提升。
- 加宽器:加宽或收窄立体声声像。
- 响度最大化:在不超过最大电平的情况下提高声音的平均音量。
- 输出增益:控制效果器的输出音量。

"母带处理"效果器套件的使用步骤如下。

(1)选择"文件→打开"命令,寻找一个音频,音频听起来发闷,高频不明显,不通透。

(2)在任一效果器插入位置选择"特殊效果→母带处理"。

(3)打开"预设",选择"精细透明度",如图9-26所示。单击电源按钮启用/关闭效果器,试听效果,会发现打开效果器后声音变得更清晰了。

(4)如果要调整低频,在效果器窗口中选中"下限启用",红线图形的左侧会出现一个小点,可以拖动它进行低频处理,如图9-27所示。

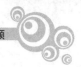

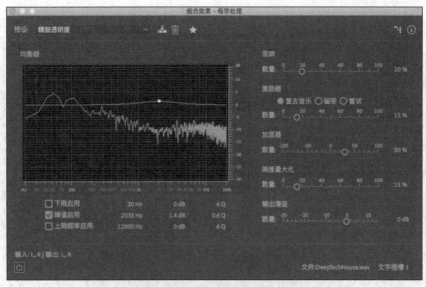

图 9-26　精细透明度

图 9-27　下限启用

（5）单击下限控制点向右拖动到 240Hz 左右，然后向下拖动。启用/关闭效果器，会发现启用效果器时低频不再闷，高频更清晰。

（6）"混响"一般用于声音有点干的情况。但是，"母带处理"效果器中的混响效果不如单独的混响效果器效果丰富。

（7）将"激励器"的滑块向右拖动，声音会发生变化，变得更加明亮，但是少量的激励器效果就可以产生很大的影响，所以要控制好度。

注意：复古音乐、磁带、管状这 3 种激励模式的差异需要有非常灵敏的耳朵和较好的监听设备，对比较简单的音频进行听音，才容易听出差异。

（8）根据需要调整"加宽器"。

（9）对于"响度最大化"，我们需要通过监听提供正确的增益数字，否则容易造成失真或不自然的声音。"响度最大化"处理会阻止音量超过 0，所以可以将输出增益保持在 0dB，如图 9-28 所示。

启用/关闭效果器，可以听到差异。经过母带处理的版本会更加好听，声音会整体得到提升。

提示：母带处理实际上是一门值得研究的艺术，我们首先应该多听好的作品，甚至可

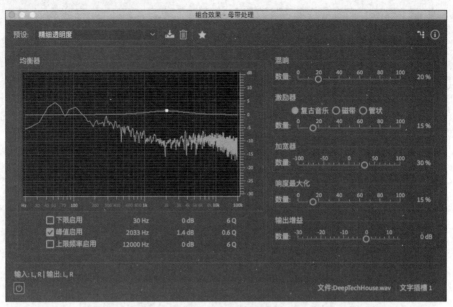

图 9-28　输出增益

以在做母带处理时将好的作品拿来对比听音,调整我们自己的音频去模仿好的作品,从中学习每个效果应该怎么使用。

9.6　实践技巧

9.6.1　调整音频中的吉他声

在 Audition 中可以对采集到的吉他声音进行调整。可以通过均衡器调整吉他的温暖度,比如使用"图形均衡器(30 段)",如果想让吉他声音的厚度变得不同,可以在 500Hz 附近对小滑块进行上下推动,改变吉他声音的厚度,如图 9-29 所示。

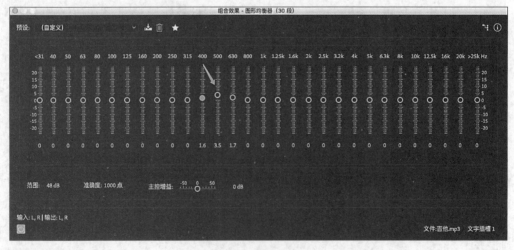

图 9-29　图形均衡器

如果想让吉他声音发生变化,还有一个插件也很好用:在效果中选择"特殊效果→吉他套件",其中各种各样的预设我们都可以尝试,如图9-30所示。

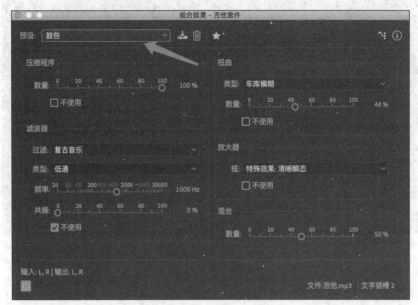

图 9-30 吉他套件

9.6.2 移除人声制作伴奏带

Audition包括3种改变立体声声像的效果器:中置声道提取器、立体声扩展器和图形相位器。移除人声要用到"中置声道提取器"。

打开效果器"立体声声像 → 中置声道提取器",选择"卡拉OK(降低人声20dB)",如图9-31所示。或者选择"人声移除",也可以移除人声,如图9-32所示。应当根据素材的不同,通过自己的耳朵选择应该使用哪种预设,也可以调整参数达到自己最想要的效果。

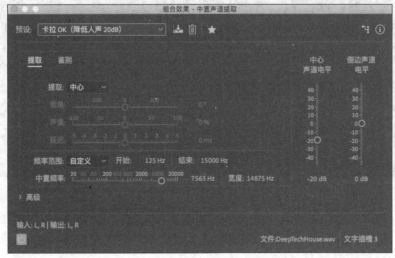

图 9-31 卡拉 OK(降低人声 20dB)

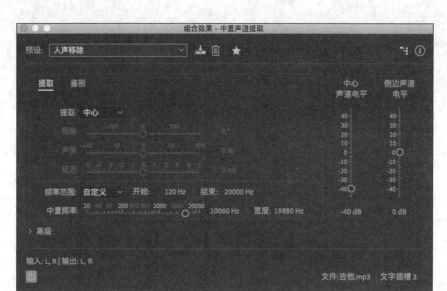

图 9-32　人声移除

9.6.3　去除录音中的啸叫声

录音中的啸叫有很多种,因为"啸叫"这个说法包含了很多种录音中产生的噪声,有的啸叫可以通过后期消除,有的啸叫只能减小,而有的啸叫应该在录音时就避免它出现在音频素材中。

在人声中,5kHz、3kHz和8kHz部分如果增益过多,很有可能在听音的时候听到人声啸叫,在这种情况下,打开"图形均衡器(30段)",将这部分音频作一些衰减,可以让啸叫变得轻微,但不宜过多,否则声音又会变得平淡,如图9-33所示。

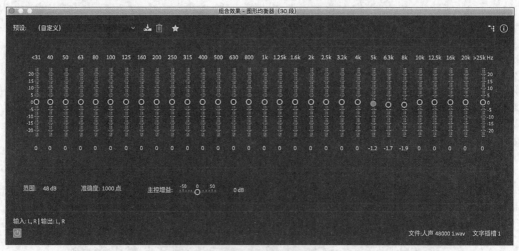

图 9-33　图形均衡器

还有一种啸叫是伴随音频一直出现的嗡嗡声,Audition也可以帮助我们削嗡嗡声。在效果中选择"降噪/恢复→消除嗡嗡声",在预设中选择各个频段进行试听,然后选择最合适的预设进行处理,如图9-34所示。

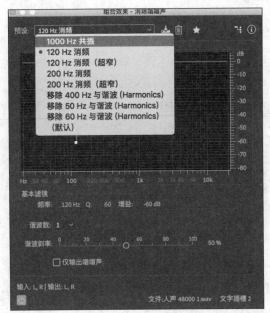

图 9-34　消除嗡嗡声

　　还有一种啸叫，我们经常在 KTV 或者在现场演出时听到，这种啸叫被称为"回授音"，通过调整硬件或环境可不产生回授音，如果这种噪声被收录成数字信号，它和语音信号就重合在一起了，要消除它，必然导致原信号失真。所以，消除这种啸叫，只能将它扼杀在录音之前，不要试图在录音之后补救。

第 10 章 丰富的混音效果

10.1 混音的基本概念

"混音"是将人声、音乐和音效等多种素材加以混合处理的过程。"混音"可以对音乐中的各个声部、各个乐器或人声进行调整、加工和修饰，最终导出一个完整的音乐文件，在这个过程中，尽量让最终的文件变得和谐美好。

一个优秀的混音可以将音乐中的精彩部分呈现在人们面前，体现音乐的起伏，带动听众的情绪。

理论上，"混音"是一件很简单的事情，只需要调节一些旋钮。但对于混音工程师而言，其实混音等同于演奏一个乐团，因此需要了解混音中的每一个步骤。究其根本，我们在听过并分析过大量优秀的混音作品之后，才能明白最终操作时如何选择混音参数。

10.2 声音的平衡

声音的平衡是混音中较重要的关键点，当要制作一段音频时，采集完所有乐器、人声后，首先要做的就是调整声音之间的平衡。所谓声音的平衡，比如有多个乐器，每样乐器在整段音响中音量与其他乐器都和谐，这就叫声音的平衡。

10.2.1 判断音量大小

调节音轨音量之前，首先需要知道判断音量大小的方法。音量的大小是由声音的振幅决定的。通常情况下有两种判断音量大小的方法，分别是用耳朵听和用眼睛看。

1. 用耳朵听

在整个音频工程中，我们反复播放"多轨合成"中的音频，用耳朵分辨哪个音轨中的音量比较突出，哪个音轨中的音量过小，从而整体上调节音量。

2. 用眼睛看

在 Audition CC 中，"电平"面板也非常重要，它和频谱分析软件都可以判断音量大小。选择"窗口→混音器"命令，如图 10-1 所示。

弹出"混音器"面板,如 10-2 所示。在"混音器"面板中可以查看每个音轨中的电平表,方便了解各音轨的实时音量情况。

图 10-1　混音器

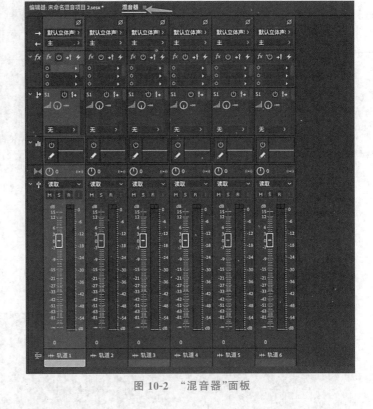

图 10-2　"混音器"面板

每个轨道的"电平"都在轨道的最下方,用来显示当前轨道的"电平"。电平越高,该轨道的音量越大。Audition CC 的"电平"还具有峰值保持功能,可以显示该轨道曾经达到的最大电平。

注意:实际工作中,通过反复聆听音乐,人耳的灵敏度从生理上不可避免会下降,产生听觉错误,影响我们的判断,所以一般需要结合"电平"面板和"频谱"等视觉工具判断音量。

10.2.2　调整音量大小

通过听和看的方式判断音量大小之后,就可以对其进行调整了。有两种方法可对音量进行调节,分别是使用"编辑器"面板调节和使用"混音器"面板调节。

10.2.3　在"编辑器"面板中调整

切换到"多轨合成"模式下的"编辑器"面板,选择需要调节音量的轨道,然后拖动"音量"旋钮,调节音量的大小,如图 10-3 所示。

也可以在参数栏中直接输入增益或衰减参数进行音量的调节,如图 10-4 所示。

图 10-3　"音量"旋钮

图 10-4　输入参数

　　调整"音量"旋钮或在参数栏中直接输入增益或衰减参数时，调节范围是从负无穷到＋15dB。

10.2.4　在"混音器"面板中调整

　　选择"混音器"选项卡，切换到"混音器"面板。拖动"音量推子"，可以对音轨音量进行调节，如图 10-5 所示。

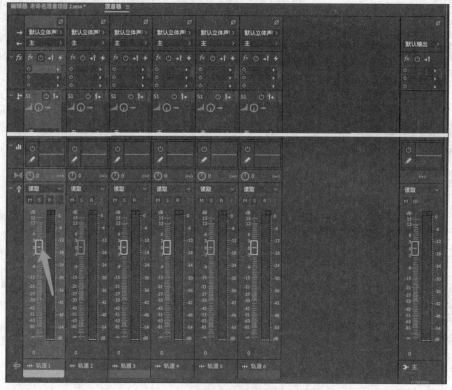

图 10-5　音量推子

10.2.5 轨道间的平衡

在制作音乐的过程中,平衡是很重要的一步,我们不能让一个音轨特别突出,也不能让某些音轨特别"局外",所以"平衡与和谐"是调节轨道间平衡的重要目标。

10.3 混缩的操作步骤

在 Audition CC 中,我们可以掌握"混缩"的一般操作步骤,完成混音的操作。首先将所有音频素材插入不同的轨道,根据需要进行编辑。然后将各轨道的声音调节平衡。再给音频添加各种动态处理器,并添加各种效果处理器。设置最终的音量大小,最后完成混音输出。在不同听音环境中播放,测试混音效果。根据测试结果再修改音频,多测多改,最终就能获得我们满意的混缩。

10.3.1 调整立体声平衡

在"多轨"模式下,选择需要调节"立体声平衡"的轨道,在"编辑器"面板左侧的"轨道属性"面板中拖动"立体声平衡"旋钮,调节立体声的平衡,如图 10-6 所示。

也可以在参数栏中直接输入参数进行立体声平衡的调节,如图 10-7 所示。

图 10-6 调节"立体声平衡"旋钮　　图 10-7 通过不同参数调节立体声平衡

在"多轨合成"模式下,打开"混音器"面板,从"音量推子"上方也可以看到"立体声平衡"旋钮,在此也可以进行立体声平衡的调整,如图 10-8 所示。

10.3.2 在"单轨波形编辑"模式下插入效果器

在"编辑"模式下添加效果器的方法有两种,分别是通过"效果"菜单添加和通过"效果组"面板添加。通过"效果组"面板插入效果器可为音频文件添加各类效果,不会破坏原音频,而且如果觉得不合适,还可以随时更换、修改等。但直接添加"效果",将破坏原音频。

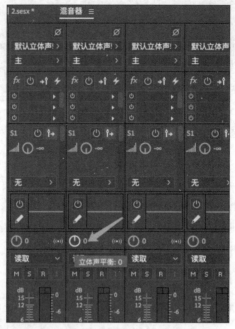

图 10-8 使用"混音器"面板旋钮调节立体声平衡

在菜单栏中单击"效果",可以选择效果器插入,如图 10-9 所示,但这种方式将会破坏原音频。

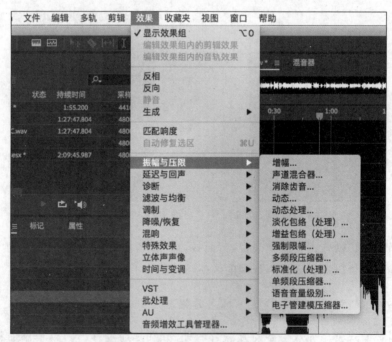

图 10-9 通过"效果"菜单添加效果器

通过"效果组"面板添加效果器,如图 10-10 所示。

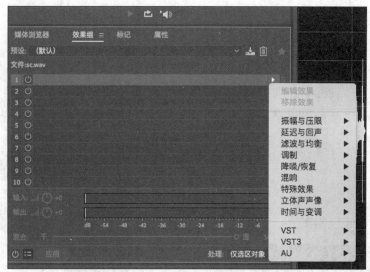

图 10-10 通过"效果组"面板添加效果器

10.3.3 在"多轨"模式下插入效果器

在 Audition CC 中的"多轨"模式下添加效果器有 3 种方法。

（1）使用"编辑器"面板插入效果器是音频处理中最简单也是最常用的一种添加效果器的方式。

（2）在"多轨"模式下，单击"效果"按钮，显示"效果"控制器，单击"效果"控制器列表右侧的三角按钮，将弹出可以在"多轨"模式下插入的全部效果，如图 10-11 所示。

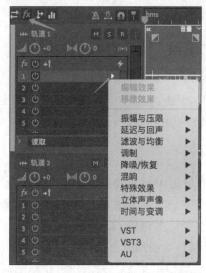

图 10-11 在"多轨"模式下插入效果器

单击选择一种效果，在弹出的效果对话框中进行参数设置，之后单击对话框右上角的"关闭"按钮，关闭对话框，完成效果器的插入。即使在弹出的对话框中没有进行任何设置，"效果器"也会被添加到效果器列表栏中。

10.3.4 使用"混音器"面板插入效果器

使用"混音器"面板插入效果器与使用"编辑器"面板类似,不同的是"混音器"面板中不显示音频剪辑。

在"混音器"面板,单击"混音器"面板左侧的三角按钮可以显示或隐藏"效果"控制器,如图 10-12 所示。单击效果器列表中的三角按钮,弹出全部显示效果,如图 10-13 所示。

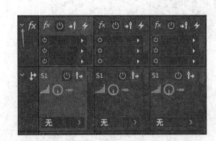

图 10-12 显示"效果"控制器

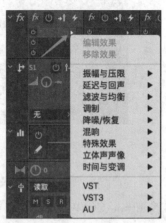

图 10-13 显示效果

单击选择需要的效果,在弹出的效果对话框中进行相应的设置。单击对话框右上角的"关闭"按钮,关闭对话框,完成效果器的插入。

也可以使用"效果组"面板插入效果器,详见第 9 章"效果组"的使用方式。

10.4 "滤波与均衡"效果器

"滤波与均衡"效果器是音乐制作过程中不可缺少的工具之一,它可以过滤掉不需要的声音,保留需要的声音,对音频各频段进行增益或衰减处理。

10.4.1 FFT 滤波效果器

FFT 滤波效果器在波形处理中经常使用到,它可以消除共振和模拟特定环境的特效。选择"效果→滤波与均衡→FFT 滤波器"命令,弹出"组合效果-FFT 滤波器"对话框,在曲线图中可以添加、编辑和删除关键帧,如图 10-14 所示。

勾选"曲线"复选框,可以自动增加频率曲线的平滑度,如图 10-15 所示。

打开"高级"选项,在"FFT 大小"的下拉列表中可以根据需要选择滤波器的处理品质和进度,如图 10-16 所示。

还可以在"窗口"选项中根据需求选择滤波器的不同形状,如图 10-17 所示,每个选项都会产生不同的频率。

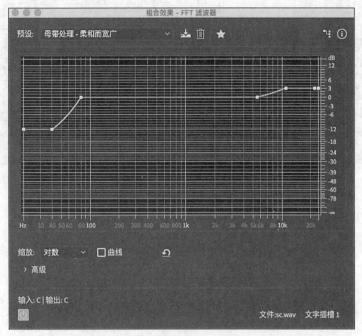

图 10-14　FFT 滤波效果器

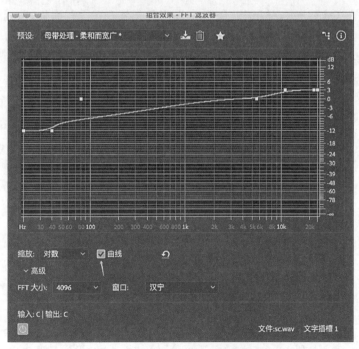

图 10-15　勾选"曲线"复选框

图 10-16 "高级"选项

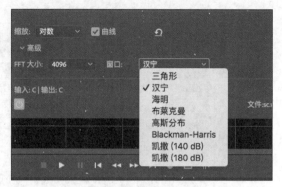

图 10-17 "窗口"选项

10.4.2 提升音乐中 10 段之间的音乐频段

此部分操作需要使用图形均衡器。图形均衡器可以在不同的固定频率下以固定的带宽进行增益或衰减。它之所以叫作图形均衡器，是因为移动滑块可以创建滤波器频率相应的图形。

"图形均衡器"效果器有 3 个版本，每个版本的频段数量不同，可根据需要做出更精确的调整。

提升音乐中 10 段之间的音乐频段时，选择"效果→滤波与均衡→图形均衡器（10段）"命令，如图 10-18 所示，弹出"组合效果-图形均衡器（10 段）"面板，可通过"频段增益滑块"对每个频段进行控制，如图 10-19 中箭头指向的滑块所示。若要提升音乐中 10 段之间的音乐频段，将所有滑块向上推就可以了，实际操作中，可以将单个滑块分别推到最高，找到最喜欢声音的频段，之后再将它慢慢拉低，找到最合适的增益值。

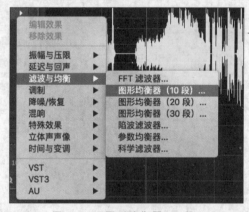

图 10-18 图形均衡器（10 段）

- 范围：用于设置声压级增益或衰减的范围。
- 准确度：用于设置准确度的数值。
- 主控增益：用于增益或衰减经过均衡器处理后的音频总体音量。默认值 0dB 代表没有主增益调整。

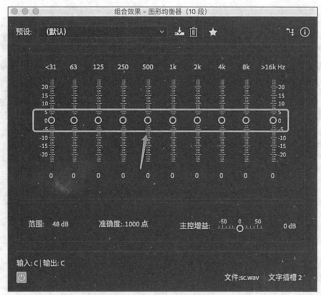

图 10-19　图形均衡器滑块

10.4.3　削减音乐中 20 段之间的音乐频段

削减音乐中 20 段之间的音乐频段与提升音乐中 10 段之间的音乐频段操作类似,只不过在选择执行命令时选择"效果→滤波与均衡→图形均衡器(20 段)",在弹出的"组合效果-图形均衡器(20 段)"中将所有滑块向下推就可以了。在实际操作中,可以将单个滑块分别推到最高,找到我们最不喜欢声音的频段,之后再将它慢慢拉低,找到最合适的衰减值。

10.4.4　参数均衡器

参数均衡器共有 9 个数段可供调整,每个频段有 3 个参数。在 9 个频段中,有 5 个频段可通过设置参数提升(使声音更突出)成衰减(使声音不突出)特定频段的声音,如图 10-20 所示。

注意:练习中,调整参数时请保持较低的输出电平,因为参数均衡器能在选定频段上形成很高的增益。

参数均衡器图形显示的下边缘数值表示频率,右边缘数值表示增益或衰减,蓝色线条表示效果运用时的函数曲线。位于 0dB 的平线表示无调整。

(1)选择一个音频素材,然后打开文件。

(2)在任一效果器插入"滤波和均衡→参数均衡器",然后开始播放。

(3)5 个控制点是有编号的,每个控制点代表一个参数控制频段。比如,向上拖动 3 号控制点来做增益,向下拖动 3 号控制点来做衰减。向左拖动可以影响更低的频率,向右拖动可以影响更高的频率。要仔细监听声音是如何改变的。

(4)对话框下方有每个控制点的参数设置,包括"频率""增益""Q/宽度"和控制点的编号(整个编号本身也是一个开关),如图 10-21 所示。

图 10-20　参数均衡器

图 10-21　参数控制

在选定频段的"Q/宽度"参数上向上或向右拖动可缩小影响范围,向下或向左拖动可扩大影响范围。我们可以监听发现其中的差别。

(5)选择"默认"预设。标有 L 和 H 的控制点分别控制低频和高频,稍微向上拖动 H 控制点可提升高频,然后把它拖到左边,这样会影响更大范围的高频,如图 10-22 所示。可以在 L 控制点上尝试同样的操作来了解它是如何影响低频的。在 L 和 H 的参数部分中,可以单击"Q 宽度"按钮更改其坡度。

(6)重新加载默认预设。还剩高通和低通两个频段没有尝试,可分别单击 HP 和 LP 按钮启用它们,如图 10-23 所示。

(7)将 HP 控制点向右拖动,试听,以了解它如何影响低频率。

(8)高通、低通滤波器的斜率是可以改变的,即改变与频率相关的衰减程度。在高通滤波器的参数显示处单击"增益"下拉菜单并选择"6dB/Oct",注意这是如何形成一条平滑曲线的,然后选择"48dB/Oct"产生陡峭的曲线。

(9)同样,向左或向右拖动 LP 控制点,并从"增益"下拉列表中选择不同的曲线来了解低通滤波器影响声音的方式。

均衡器底部有 3 个附加选项,如图 10-24 所示。

● 常量:更改计算 Q 值(曲线宽度)的方式。选择"Q"时按与频率的比值确定曲线宽度,选择"宽度"意味着曲线宽度与频率无关,可自由设定。"Q"是最常用的选项。

图 10-22 调整控制点

图 10-23 调整 LP 和 HP 按钮

图 10-24 附加选项

- 超静音：减少噪声和失真，但需要更多的运算量，通常不选。
- 范围：将最大增益或衰减量设置为 30dB 或 96dB。常见的选择是 30dB。

10.5　动态处理与混响

10.5.1　动态处理器

动态处理可以让音乐回放时听起来更突出，有更多的冲击力，甚至还可以解决许多不同收听环境中的背景噪声。但最好不要过度处理，避免导致动态消失，适当处理可以产生不错的效果。

通常我们用多频段压缩器控制动态。它有 4 个频段的压缩，多频段压缩器还能提供应用于整体输出的限制器。4 组参数被控制分配到不同的频率范围上，如图 10-25 所示。

图 10-25　参数

注意：动态处理通常是母带处理中的最后一个处理，因为它设置了允许的最大 AU 电平，在它之后添加效果器可能会提升或降低整体电平。

（1）在效果组中，将多频段压缩器插入位置 5（选择"插入 5"的原因是一般动态处理是最后一个效果器）。

（2）从"预设"中选择"流行音乐大师"，音乐听起来更响，如图 10-26 所示。

（3）听一段时间之后，发现动态范围急剧缩小。为了恢复一些动态，现在将每个频段的"阈值"参数设置为 -18dB。拖动总限制器部分的"阈值"，不断地听音，选择一个比较适中的大小，如图 10-27 所示。

（4）通过单击效果组的开关，比较有无多频段压缩器的声音。经过处理的声音更饱满、更紧凑，而且清晰、响亮。

图 10-26 流行音乐大师

图 10-27 阈值参数

10.5.2 卷积混响

卷积混响的混响效果非常逼真,它也可以对声音进行设计,但是需要非常大的运算量,笔者一般使用这种效果器的预设模拟声音采集的环境,在广播剧中运用较多,我们可以戴上监听仔细分辨每个预设的效果。

10.5.3 完全混响

完全混响可以理解为卷积混响的加强版,是各种混响效果中最复杂的。当选择完全混响时,Audition 告诉我们这个效果会造成沉重的 CPU 负载,所以在播放过程中只能调整干声、混响声和早期反射声的电平。即便如此,电平控制设置也需要几秒钟后才能生效。所以一般在进行调整后停止播放,稍作停顿后再进行播放,效果就会产生,这个混响也有很多预设可以选用。

10.5.4 室内混响

室内混响是一种简单、有效、处理实时的混响效果,使用者可以很快听到参数变化后的效果。室内混响调制中主要有两部分——早期反射和衰减。早期反射模拟的是声音第 1 次反射产生的回声;而衰减是众多回声在房间内多次反射后重合起来的声音,两者相辅相成模拟出真实的回声效果。

在选定默认预设的情况下,更改"衰减"滑块的位置。将"衰减"滑块一直向左推动到极限,然后更改"早反射"滑块的位置。增加早期反射会产生一种效果,有点像在一小段密闭下水道管子里说话的感觉。

将"衰减"设置为约10000ms,将"早反射"设置为50%。调整"宽度"来设置立体声宽度,感受宽度不同给人带来的声场变化。

将"高频剪切"滑块向左移动,可以降低高频得到比较低沉的声音;向右移动,可以得到更明亮的声音。"低频剪切"滑块向右移动以减少低频,让声音听起来更通透。如果希望将混响加到低频上,则向左移动更多。将"早反射"设置到低至中等,将"衰减"设置为最小,这样调整的干声可以有更强的氛围感。而低频声音上的混响太多,会造成低频较多的乐器或人声声音浑浊不清。

改变"扩散"的参数。一般来说,人声设置上,我们选择低扩散。

改变"输出"电平中干声和湿声的量,在实际调音中,要平衡干声和湿声二者之间的关系,达到符合审美的声音。

10.5.5　环绕声混响

"环绕声混响"效果器主要用于5.1声道音频,也可以为单声道或立体声音源提供环绕声氛围感。如果不是真正的5.1声道的音频文件,这个效果至多只能提供一点虚拟的环绕效果。

10.6　延迟与回声效果

Audition CC有三种不同的回声效果,可以模拟出各式各样的回声效果,但是,在给一段音频添加效果时,注意应有一定长度的空白位置留给回声,如图10-28所示,否则声音会"戛然而止"。

图 10-28　留白示范

10.6.1　模拟延迟

在数字技术出现之前,我们一直通过模拟技术进行延迟处理,在Audition中,有三种模拟延迟的选项。

● 磁带(较为干净)。

- 磁带/音频管（比磁带薄）。
- 模拟（发闷）。

模拟延迟可以调整非常多的参数，而且每项参数可以单独调整，对于初学者来说，可以先选择某一项觉得不错的预设，在此基础上再进行调整。

（1）选择一条音频。

（2）在任意效果器插入位置中选择"延迟和回声→模拟延迟"命令。

（3）"干输出""湿输出""延迟"这三项可以调整回声的效果与感觉。"反馈"决定了淡出时回声的重复次数。开始播放后，当"反馈"为 0 时，只会产生一个回声，反馈向 100 移动时会有更多的回声，高于 100％的值会产生"失控回声"（这时尤其要注意监听音量，可能会相当"炸耳"）

（4）可以把"反馈"设为 30％，增加"劣音"，可以增加失真感，并且提高低频，以让声音更温暖，如图 10-29 所示。

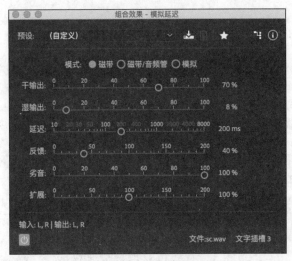

图 10-29　模拟延迟

更改不同的模式（磁带、磁带/音频管、模拟），感受每个模式对声音的影响。改变反馈值，注意调小音量，避免对耳朵造成伤害。

10.6.2　延迟效果

延迟效果只是重复声音，可以调整的是延迟的时间以及干湿比例，立体声音频在左、右声道上有单独的延迟，而单声道音频只有一组控件。

10.6.3　回声效果

回声效果器可以在延迟的反馈中调整回声的频率响应，由输出反馈到输入，产生额外的回声。所以，每一个连续的回声处理都会更强地影响回声的音色。比如，将响应设置为比正常大小更高的值，则每个回声都将比前一个回声更响，如图 10-30 所示。

图 10-30　连续回声均衡

10.7　专题课堂——音频特效插件

10.7.1　安装混响插件

在 Audition 中,除了内置的效果器,还可以添加由第三方制造商制造的效果器(插件)。一般来讲,Audition 可以兼容 VST、VST3 和 AU 版本的插件。其中,AU(Audio Units)是 macOS 特有的插件格式。

在互联网上有许多各种格式的免费合法插件,有些甚至比专业产品还好,我们可以多寻找、多尝试和多使用,直到找到更适合自己的插件。

10.7.2　扫描混响插件

不同的插件有属于自己的安装模式,但是我们会把插件安装到一个固定的硬盘文件夹中,以便扫描出这个插件。

扫描插件要使用一个工具——音频增效工具管理器,选择"效果→音频增效工具管理器"命令打开工具,如图 10-31 所示。

图 10-31　音频增效工具管理器

此时将会调出音频增效工具管理器,首先选择添加我们已知的插件安装的文件夹,然后单击扫描增效工具,Audition 会检查硬盘,这可能需要一段时间。扫描完成后将看到插件列表和插件的状态,全部启用插件,完成插件管理后,单击"确定"按钮,如图 10-32 所示。

图 10-32 添加和扫描

10.7.3 使用混响音效插件

VST 和 AU 插件会在效果菜单中出现,操作与插入 Audition 自带的效果器相同,如图 10-33 所示。

图 10-33 使用 AU 插件

这里使用的是 OS 系统,如果想用混响插件对音频进行操作,可选择 AUMatrixReverb,如图 10-34 所示。

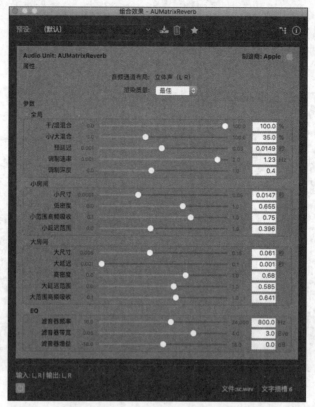

图 10-34　AUMatrixReverb 插件界面

10.8　实践经验与技巧

10.8.1　制作对讲机声音效果

（1）首先在 Audition 中打开需要制作效果的素材文件。

（2）插入"效果→振幅与压限→多频段压缩器"。

（3）在弹出的窗口中将预设设置为"对讲机"，如图 10-35 所示，然后应用效果器即可。

10.8.2　制作山谷回声效果

（1）首先在 Audition 中打开需要制作效果的素材文件。

（2）插入"效果→延迟与回声→延迟"。

（3）在弹出的窗口中将预设设置为"山谷回声"，如图 10-36 所示，然后应用效果器即可。

10.8.3　制作大厅演讲声音效果

（1）首先在 Audition 中打开需要制作效果的素材文件。

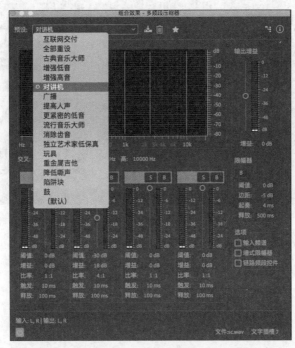

图 10-35　对讲机预设

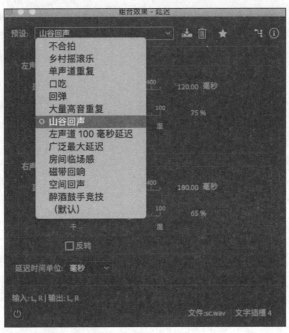

图 10-36　山谷回声预设

（2）插入"效果→混响→环绕声混响"。

（3）在弹出的窗口中首先将预设设置为"大厅"，然后在混响设置中将脉冲菜单打开，选择适合你心中所想的大厅规模，如图 10-37 所示，然后应用效果器即可。

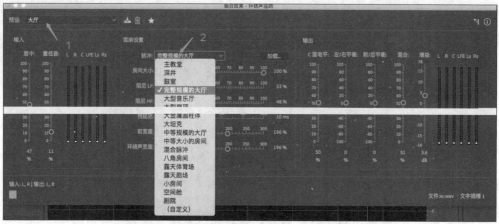

图 10-37　大厅演讲效果

第 11 章　声音设计

11.1　关于声音设计

声音设计是捕捉、录制并对音频进行处理的过程。声音设计实际上也是一种创造声音的艺术形式。声音设计可以应用在各种场景,特别是广播电视工作者在制作播出作品时需要一些声音来还原作品场景,这种声音我们一般称之为音效。

音效库可以从一些公司获得,比如 Sound Ideas General 6000 系列全套音效库,其中就有各式各样的音效。但并不是每一位使用者都有属于自己的音效库,于是我们便开始设计声音。

11.2　创造雨声

所谓"巧妇难为无米之炊",在设计一个声音时,最好用类似的声音进行声音设计工作。比如,要创建下雨声,用流水声的音频文件可能比用引擎轰鸣声更容易达到我们预想的效果。

(1)首先录制一段流水声,比如可以使用手机录制水龙头放水的声音。

(2)单击效果组插入位置 1 插入"滤波与均衡→图形均衡器(10 段)"。设置"范围"参数为 48dB,"主控增益"为 0dB。

(3)将除 4k 和 8k 以外所有频段的滑块都拉到－24 处。

(4)将 4k 滑块降到－10 处,8k 滑块降到－15 处,如图 11-1 所示。

此时声音已经有一点类似于小雨淅淅沥沥落下的声音,但是因为每个人采集的音源不同,所以可以在 4k 和 8k 两个位置变换滑块位置来寻求最符合想象的声音。

(5)自然环境下,我们听到的雨声不会规律地在我们左右两边响起,此时听到的音频也许缺少一些自然感,于是可以添加第二个效果"延迟与回声→延迟"。

(6)此时开始调整面板中的参数。首先,雨是没有规律落下的,左右两边的声音不可能同时传入耳中,于是我们将左右声道的延迟时间设为不同值,左边为"430ms",右边为"500ms",而默认状态下,"混合"参数过于夸张,声音出现在我们的左右两侧非常明显,于是我们将"混合"参数下拉,当低于 50％,听到的雨声便在我们的周围响起,如图 11-2 所示。

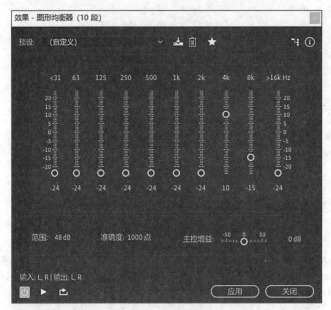

图 11-1　创造雨声

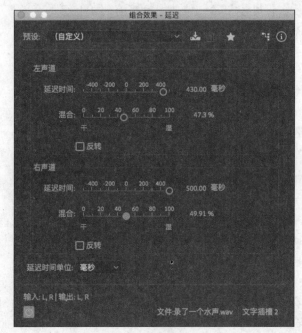

图 11-2　修改延迟参数

11.3　创造潺潺溪流声

在水龙头流水声的基础上，要把声音变成潺潺的溪流声，只需要改变均衡器的设置。

（1）单击"图形均衡器（10 段）"，将"范围"设置为 120dB，"主控增益"设置为 0。

（2）设置图形均衡器的滑块。将 125 和 250 的滑块设置为 0，将 500Hz 的滑块移到 −10，1kHz 的滑块移到 −20，2kHz 的滑块移到 −20，4kHz 的滑块移到 −30，将"＜31"、"63"、"8kHz"和"＞16kHz"的滑块全部移动到 −60 处，如图 11-3 所示。

图 11-3 创造溪流

如果想让小溪听起来更远，可以将 2kHz 和 4kHz 的滑块向下拉一些，这样声音的高频损失得可能更多一些。

11.4 创造夜晚昆虫声

接下来尝试用一种声音制作另一种完全不同的声音，比如用我们采集到的流水声制造夜间昆虫的声音。

（1）在波形编辑器中双击选择整个波形。选择"效果→时间与变调→伸缩与变调（处理）"命令，如图 11-4 所示。

（2）在"伸缩与变调"窗口中选择"默认"设置，将"变调"滑块移到 −36 半音阶，然后单击"应用"按钮，如图 11-5 所示。

选择"图形均衡器（10 段）"效果，将"范围"调整为 120dB，将 4kHz 的滑块设置为 10，然后将其余部分全部移到 −60，之后播放便会听到类似于夜晚虫鸣的声音。

如果想让这样的虫鸣听起来像在旷野中，还可以增加混响让声音更加遥远。

在效果组中加入"混响→室内混响"。

注意：设置混响时，不能播放音频，应停止播放。

打开"预设"下拉列表，选择"大厅"，此时夜晚旷野中的虫鸣就出现了。

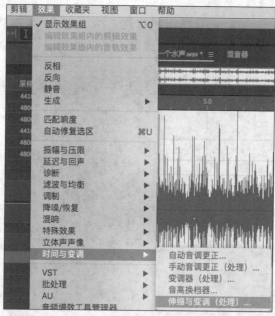

图 11-4　伸缩与变调

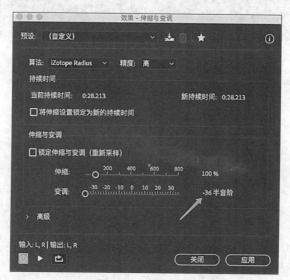

图 11-5　调节半音

11.5　创建外星环境音

同样,使用流水声还可以创建更加抽象的让人产生无限想象的声音,比如营造外星环境音。

(1)最开始的步骤与上一个昆虫声相同,在波形编辑器中双击选择整个波形。选择"效果→时间与变调→伸缩与变调(处理)"命令,在"伸缩与变调"窗口中选择"默认"

设置。

（2）将"变调"滑块移到－36半音阶，然后单击"应用"按钮。

（3）开始和结尾时，我们会听到一个比较明显的干扰，类似于耳机插入耳机孔时的声音，我们可以将它删掉。

（4）这时观察波形，电平值有可能很低，需要把它调高。波形仍处于选中状态时，选择"效果→振幅与压限→标准化（处理）"命令。

（5）"标准化为"设为50％。勾选"平均标准化全部声道"，单击"应用"按钮，如图11-6所示。

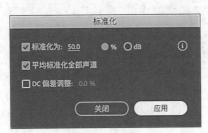

图11-6　标准化音频

（6）混响器仍应选择"混响→室内混响"命令，在"室内混响"窗口中选择"大厅"预设，将"干"拖到最左边，将"衰减""宽度""阻尼""扩散"和"湿"都拖到最右边，如图11-7所示。

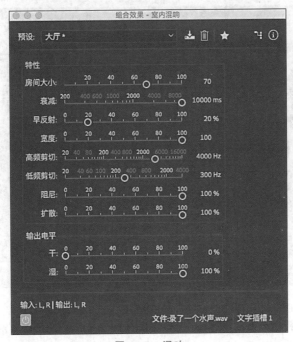

图11-7　混响

（7）再加入"延迟与回声→回声"，选择"毛骨悚然"预设。

（8）再插入一个效果"调制→和声"选择预设中的"10个声音"。

（9）一个外星的奇奇怪怪的环境音就出现了。

11.6　创造科幻小说机械效果

如果要制造一点科幻小说中机械效果的声音，首先需要一个比较机械的声音，这里选择使用手机录制一段计算机服务器散热风扇工作的声音。

（1）打开这段风扇声。

（2）在编辑中双击选择整个波形。选择"效果→时间与变调→伸缩与变调（处理）"命令，在"伸缩与变调"窗口中选择预设中的"默认"。

（3）将"变调"的滑块设置为－24半音阶。

（4）将音频掐头去尾，获得最平滑的声音。

（5）在效果组中植入第一个效果"特殊效果→吉他套件"，从"预设"中选择"鼓包"。

（6）植入第二个效果"滤波与均衡→参数均衡器"，选择预设"（默认）"，将"范围"设置为96dB。

（7）取消选择频段1～5，只激活L和H频段。

（8）单击L和H频段的"Q/宽度"按钮，选择最陡的坡度，H控制点参数设置为3000Hz和－48dB，L控制点参数设置为300Hz和20dB，如图11-8所示。

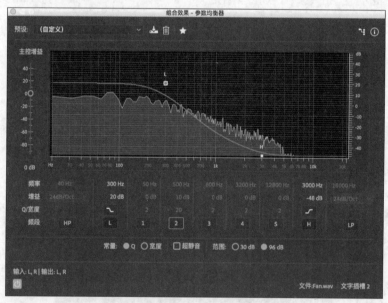

图 11-8　参数均衡器

（9）单击频段2，将参数设置为500Hz、10dB和20Q/宽度，此时我们可以感觉自己站在宇宙飞船引擎的旁边。

（10）如果想让声音听起来像引擎离我们比较远，不在同一个小空间中，可以再添加"混响→室内混响"效果。停止播放音频之后，选择预设"大厅"。

（11）将"衰减""宽度""扩散""湿"的滑块全部拖到最右端，将"高频剪切"设置为200Hz，将"低频剪切""干"设置到最左端，播放，此时会得到一个较远的引擎声。

11.7 创建外星雄蜂飞过的声音

这个音频的制作过程最特别的一点是"飞过",已知在音源与听音者之间发生位移时,听音者听到的声音会发生变化,这就是声音的"多普勒效应",在 Audition 中有一个多普勒换挡器,可用来"移位"声音。

(1)全选刚刚制作的外星机械声,选择"效果→时间与变调→伸缩与变调(处理)"命令。

(2)预设选择为"默认",将"伸缩"设置到 200%,然后应用。

(3)把效果组内的"室内混响""参数均衡器"移除。打开"吉他套件",选择预设"最低保真度"。

(4)在保证音频全选的情况下,加入多普勒换挡器,打开"效果→特殊效果→多普勒换挡器(处理)",在预设中找到"从左到右飞快移动"选项,单击"应用"按钮,处理完成后就可以得到一个外星雄蜂从左到右飞过的声音。

11.8 提取频段

频段分离器,顾名思义,就是一种可以将音频文件划分为不同频段的效果器,然后将每个频段提取成单独的音频文件。这在设计声音的过程中往往会出现一些奇妙的音响。

(1)打开一个配器相对简单的无人声音频。

(2)选择"编辑→频段分离器"命令,如图 11-9 所示。

图 11-9 频段分离器

（3）在"预设"中选择"默认"，然后单击各频段编号，将所有频段打开，如图 11-10 所示。

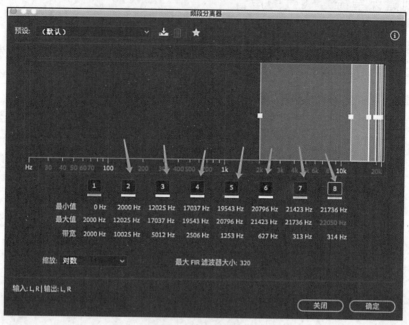

图 11-10　频段开关

（4）可以先尝试把所有色块（每个色块的宽度实际上对应的是我们要提取的该色块所包含的频率的阈值）均分，通过调整最大值（可直接输入，也可拖动滑块）分配各个频段，如图 11-11 所示。

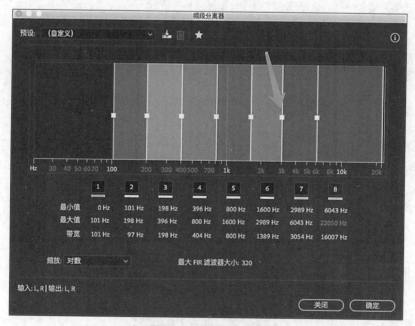

图 11-11　频段关键帧

（5）单击"确定"按钮后，分离器就可以将每个频段提取到自己的单独音频文件中。每个新文件都将放到"文件"面板，如图 11-12 所示。

图 11-12 分离好的文件

（6）在"文件"面板中可以看到每个频段的名字，后缀括号内还有不同频段的详细参数，我们可以试听不同频段的声音。

第 12 章　美化声音

12.1　开始

　　Audition CC 可以为我们提供很多美化声音的解决方案。本章主要讨论如何将自己的人声变得好听。特别是每个录音的人，听到声音"过电"之后，总觉得录出来的声音和自己平时听到的声音是不一样的，这其实是因为在两种环境下传播声音的介质不同。相同的是，我们都想让自己的声音变得好听，但什么是好听的声音呢？

　　在学习美化声音之前，首先要做的是听大量的声音，正所谓"操千曲而后晓声，观千剑而后识器。"如果不知道好听的声音到底是怎样的，那么这一章的学习就是纸上谈兵了。其次，我们应该知道声音为什么好听，以人声来说，有的人声音低沉但有共鸣；男声"气泡音"较多，比如在配音界比较著名的一句"国窖 1573"，好听的原因就是来自男配音演员厚重的声音以及绵延的"气泡尾音"，那我们在美化这样的声音时，就应该找出我们喜欢的部分进行加强，这就是声音的美化。

12.2　使用音频效果美化声音

　　Audition CC 提供了多种效果让我们美化声音，一般来讲，我们会用到以下一些效果器。

　　（1）在"编辑"模式单击效果"振幅与压限→标准化（处理）"，标准化音频。

　　（2）调整音频均衡，这部分在后面详细说明。

　　（3）动态处理，使用动态处理也可以对喜欢的声音做增益，衰减一部分不美的声音。

　　（4）添加混响。（如果是说话的人声，我们一般很少添加混响）

12.3　调整 EQ

　　在音频调整过程中，经常会用到均衡器。调整均衡器就是所谓的调整 EQ。调整 EQ 是每个调音师都会做的事情，也是一个非常私人化的创作，每个人都有属于自己的审美，而 EQ 的调整就是自身审美的展现。

这里选择的是"滤波与均衡→参数均衡器",在调整均衡器之前,应大致了解声音的每个频段分别代表什么样的声音。

- 60Hz:声音的底部,蹦迪时随着低音炮喷涌到你心上,它是能控制雷声、低音鼓、管风琴和贝司的声音。过度提升,音乐就会变得混浊不清。
- 125Hz:轰隆隆的声音,冲击到你想蹦起来的声音,撞击心脏的声音,是声音的基础部分,表现音乐风格的重要部分。过度提升,会使声音发闷,明亮度下降,鼻音增强。
- 250Hz:这个频点对地鼓做适当的增益,可以让鼓听起来没那么沉重。这个频点对人声做适当的衰减,可以让人声听起来干净。
- 500Hz:喇叭声,可以调整吉他的薄厚。人声在这个位置不足时,演唱声会被音乐淹没,声音软而无力,适当提升会使人感到浑厚有力。提升过度,会使低音变得生硬,300Hz处过度提升 3~6dB,如再加上混响,则会严重影响声音的清晰度。
- 1kHz:带来重击感,声音锋利程度。适当时声音透彻明亮;不足时声音朦胧;过度提升时会产生类似电话的声音。
- 2kHz:带来紧实感,影响声音平滑度,不足时声音的穿透力下降,过强时会掩蔽语言音节的识别。
- 4kHz:可以使声音具有颗粒感,影响人声的清晰度。
- 8kHz:可以影响人声的唇齿音、气声和甜美感,是影响声音层次感的频率。过度提升会使短笛、长笛声音突出,人声的齿音加重和音色发毛。
- 16kHz:12000~16000Hz 这个频段可以增加人声的华丽感,当然,首先要确定这个频段有人声。

(1) 在了解这些频段的大致情况之后,开始调节 EQ。打开"参数均衡器",选择"默认"预设,在 1、2、3、4、5 中选择点亮其中一个滑块,然后将其拉高,左右滑动,寻找你喜欢的"美"的声音,如图 12-1 所示,找到之后,点亮另一个滑块,将这个滑块熄灭,针对第二个滑块也可以拉大之后左右滑动,寻找你最不喜欢的声音,然后将其拉到最底部,熄灭;之后再点第三个、第四个、第五个……,以此类推。

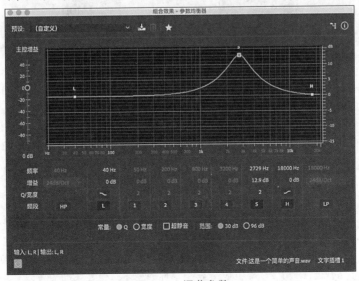

图 12-1 调节参数

（2）五个点都确定好后，把它们分别调到我们所需的位置，因为不可能像上一步找点一样将参数调到如此极端，一般都是轻微做一些增益和衰减，在调整参数的时候，最好有一个值得学习或参考的成品来对照听音，看看我们的数据调到什么情况之后与之类似。最终，将五个点全部点亮，如图 12-2 所示，此时 EQ 调节就完成了。

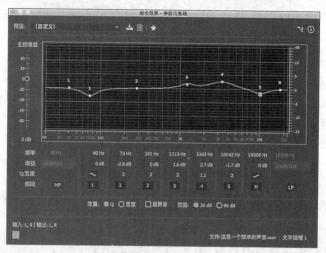

图 12-2　完成调节

12.4　清除噪声

在降噪完成之后，有些没有内容的位置还是有一点噪声，此时可以用静音的方式对其进行清除：用时间选择工具选择噪声，然后右击，在弹出的快捷菜单中选择"静音"命令，如图 12-3 所示。

图 12-3　清除噪声

第 13 章　实战演习——缩混歌曲

Audition CC 是一个非常强大的音乐处理软件,专业或业余人士都可以在这个软件上进行音乐的创作。可以配合各种音频输入方式采集足够的声音,然后在软件中进行处理和缩混,得到我们自己的作品。

13.1　导入分轨及准备工作

新建一个多轨会话,将采集好的各项声音素材分别加入轨道,如图 13-1 所示。

图 13-1　添加音频

注意,多轨编辑情况下,我们对每个声部进行处理,都应在多轨模式中单击选择想要应用效果的音轨,之后再到效果组里添加效果,比如要处理小提琴声部,则应当单击小提琴轨道,在效果组中看到小提琴文件名之后再添加效果到效果组,如图 13-2 所示。

图 13-2　选择要处理的声部

13.2　架子鼓声部的处理

在架子鼓素材中要想调整鼓的感觉,让鼓声变得更加轻快而不沉闷,可选择鼓声部轨道,添加效果器"滤波与均衡→图形均衡器(10 段)",在 250 Hz 位置将小滑块轻轻上推,做一些增益,这样鼓声就会变得活泼一些,如图 13-3 所示。

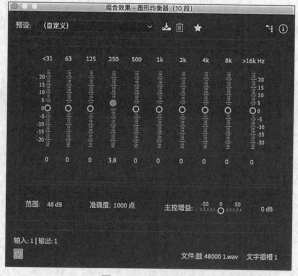

图 13-3　调整鼓声

13.3　贝斯声部的处理

在贝斯素材中要想调整贝斯的感觉,让贝斯变得更加有力而清晰,可选择贝斯声部轨道,添加效果器"滤波与均衡→图形均衡器(20 段)",在 63 Hz 位置、88 Hz 位置和

710Hz位置将小滑块轻轻上推,做一些增益,这样贝斯就会变得有力而清晰许多,如图13-4所示。

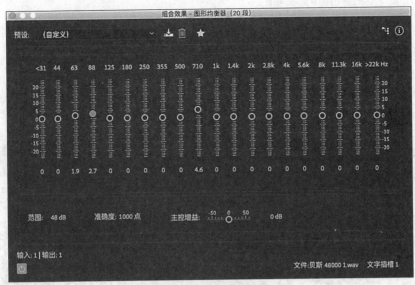

图 13-4 调整贝斯

13.4 吉他声部的处理

在吉他素材中要想调整吉他的感觉,让吉他变得更加锋利且更加华丽,可选择吉他声部轨道,添加效果器"滤波与均衡→图形均衡器(20段)",在1.4kHz位置、2kHz位置和5.6kHz位置将小滑块轻轻上推,做一些增益,这样吉他就会变得华丽许多,如图13-5所示。

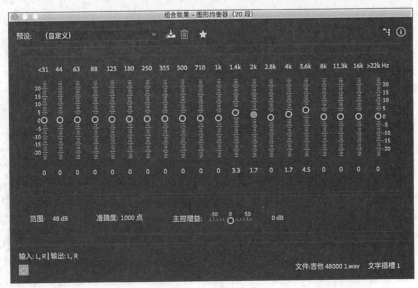

图 13-5 调整吉他

13.5　其他乐器声部的处理

在这套素材中还有一个配器是小提琴,如果想让小提琴的声音变得更加悠扬且具有穿透力,可以选择小提琴轨道,添加效果器"滤波与均衡→图形均衡器(30 段)",在6.3kHz 位置、8kHz 位置和10kHz 位置将小滑块轻轻上推,做一些增益,这样小提琴的声音会变得更美,如图 13-6 所示。

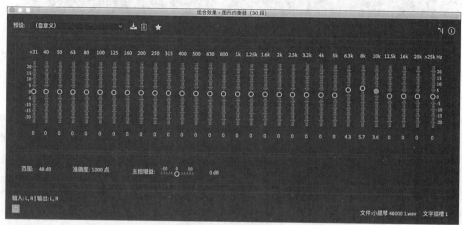

图 13-6　调整小提琴

13.6　人声声部的处理

这次所选择的人声是一个年轻且中高音较为通透、明亮的女声,为了让她的声音变得更加华丽,这里选择"滤波与均衡→图形均衡器(30 段)"命令,在 10kHz 位置、12.5kHz位置和 16kHz 位置将滑块轻轻上推,做一些增益,女声就会变得更加华丽,如图 13-7所示。

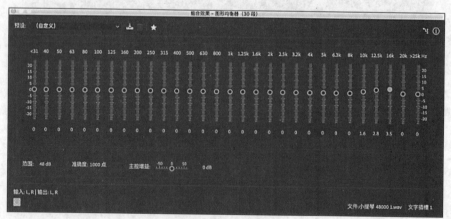

图 13-7　调整人声

接下来还可以为声音添加一些混响。

13.7 综观全局,综合处理

调整好每个声部后,回到多轨编辑状态,首先做一个平衡,通过滑动音量滑块,将各个声部的声音做到相对和谐,然后再进行下一步操作,如图 13-8 所示。

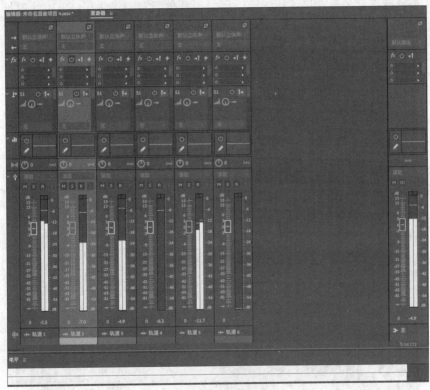

图 13-8 平衡声音

平衡声音之后,可以在多轨编辑模式下反复听音,寻找配器的问题,看有没有 EQ 需要更细致的调节,直到满意为止。

如果在听音过程中觉得某个声部需要详细调整,或者某几个声部需要调整,则应灵活运用多轨编辑模式中每个轨道的静音、独奏键,如图 13-9 所示。

图 13-9 静音、独奏

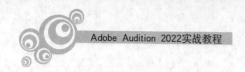
13.8　导出、检查及调整

　　一切都满意之后，便可以导出我们的文件，让它变成一个可以被分享且可以被一般播放器播放的音频文件。

　　导出文件有三个导出的选项。

　　（1）时间选区：只想导出工程中的一部分时间的音频，如前 10s，可以用时间选择工具选择前 10s，如图 13-10 所示，然后选择"文件→导出→多轨混音→时间选区"命令。

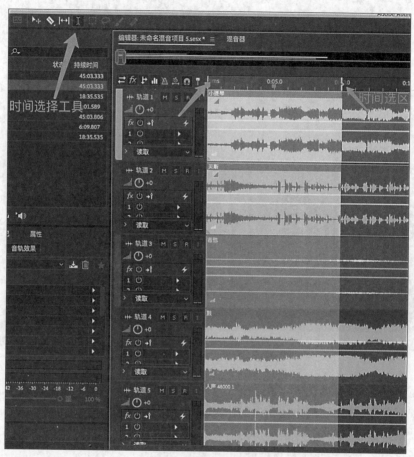

图 13-10　选择时间选区

　　（2）整个会话：命令为"文件→导出→多轨混音→整个会话"。

　　（3）所选剪辑：如果只想导出工程中的一部分剪辑的混音，如 1、2 和 3 剪辑，可以用"移动工具"选择 1、2 和 3 剪辑，如图 13-11 所示，命令为"文件→导出→多轨混音→所选剪辑"。

　　选择完成后，会出现"导出多轨混音"对话框，在这个对话框中一般修改文件名和存储位置，如图 13-12 所示。而音频格式 Audition 给我们提供了多种格式供选择，后面的格式设置、采样类型等可以根据需要选择，选择完毕后单击"确定"按钮，混缩就完成了。

图 13-11 选择剪辑

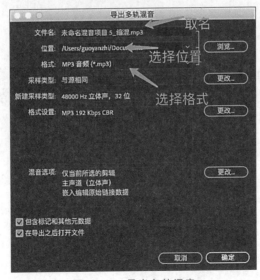

图 13-12 导出多轨混音

最后,播放导出的缩混文件,检查有没有问题,如果有问题,就退回到多轨文件进行核查,一切做完之后,我们自己的歌曲就完成了。

参 考 文 献

［1］ 黄雯静,程敏熙. 用 Adobe Audition 软件探究影响倒水时声音特性的因素［J］. 物理通报,2021
(12)：123-127,131.

［2］ 陈天鸿. 浅谈 Audition 音频软件在高校视音频作品中的应用［J］. 电脑知识与技术,2021,17(34)：
106-107.

［3］ 刘晓园. 数字化时代的影视音频特效技术——评《Adobe Audition 音频编辑案例教学经典教程:微
课版》［J］. 中国科技论文,2021,16(09)：1047.

［4］ 张军. 浅析影视同期声主流声音编辑软件功能比较——以 Adobe Audition 为例［J］. 环球首映,
2019(7)：26,28.

［5］ 张欣宇,教传艳. 浅析 Adobe Audition 对音频的降噪处理技术［J］. 数码世界,2018(3)：307.

［6］ 袁祺嶽,教传艳. 浅析 Adobe Audition CC 2015 对音频的处理技术［J］. 数码世界,2018(2)：110.

［7］ 岳伟. 基于 Adobe Audition 软件的音频编辑课程实践教学探索［J］. 数码世界,2017(10)：62-63.

［8］ 王开宇. 浅谈利用 Adobe Audition 制作音频素材的技巧［J］. 经贸实践,2015(15)：282.

［9］ 赵颖群,揭晶. Flash 作品中音频素材的录制与使用技巧［J］. 电子制作,2014(13)：56-57.

［10］ Jeff. Adobe Audition 简易降噪流程［J］. 数码影像时代,2014(8)：104-105.

图书资源支持

感谢您一直以来对清华版图书的支持和爱护。为了配合本书的使用，本书提供配套的资源，有需求的读者请扫描下方的"书圈"微信公众号二维码，在图书专区下载，也可以拨打电话或发送电子邮件咨询。

如果您在使用本书的过程中遇到了什么问题，或者有相关图书出版计划，也请您发邮件告诉我们，以便我们更好地为您服务。

我们的联系方式：

清华大学出版社计算机与信息分社网站：https://www.shuimushuhui.com/

地　　址：北京市海淀区双清路学研大厦 A 座 714

邮　　编：100084

电　　话：010-83470236　010-83470237

客服邮箱：2301891038@qq.com

QQ：2301891038（请写明您的单位和姓名）

资源下载：关注公众号"书圈"下载配套资源。

资源下载、样书申请
书圈

图书案例
清华计算机学堂

观看课程直播